Enzo Cucchi Testa

Enzo Cucchi Testa

herausgegeben von
Helmut Friedel

Lenbachhaus, München

Städtische Galerie im Lenbachhaus,
München 1. Juli–13. September 1987

The Fruitmarket Gallery,
Edinburgh Oktober/November 1987

Musée de la Ville de Nice
Dezember 1987/Januar 1988

Katalog und Ausstellung: Helmut Friedel
Texte von: Jean-Christophe Ammann,
Marja Bloem, Jean-Pierre Bordaz,
Helmut Friedel, Achille Bonito Oliva,
Ursula Perucchi-Petri,
Carla Schulz-Hoffmann,
Martin Schwander, Diane Waldman,
Ulrich Weisner
Übersetzungen: Lucia Luger-Stock,
John Ormrod, Claudia Schinkievicz,
Helmut Friedel
Sekretariat: Lore Thürheimer
Graphische Gestaltung:
Christine Witt-Hollunder
Druck: Schottenheim & Giess, München

ISBN 3-88645-076-7

Inhalt

7

Enzo Cucchi wurde zunächst im Umfeld der neoexpressiv, malerisch orientierten Gruppe italienischer Künstler bekannt, die Achille Bonito Oliva unter dem Begriff der »Transavanguardia« zuerst erkannt und vorgestellt hat. Heute ist Cucchi einer der bekanntesten und konsequentesten Künstler, der in seinen Bildschöpfungen einen absolut authentischen Weg beschreitet und dem deshalb auch international große Aufmerksamkeit gewidmet wird.

Bilder von Enzo Cucchi sind in München seit einigen Jahren beinahe kontinuierlich in einer Reihe von Ausstellungen zu sehen gewesen, wobei gerade die wechselnden Aspekte seiner Arbeit erst eine Vorstellung seiner komplexen künstlerischen Intentionen liefern. So bietet die unbeabsichtigte zeitliche Nähe unserer Ausstellung zu der »Guida al disegno« betitelten, die nach Bielefeld auch in der Münchner Staatsgalerie Moderner Kunst gezeigt wurde, den anschaulichen Vergleich unterschiedlicher Werkgruppen dieses Künstlers.

Im Lenbachhaus waren 1984 erstmals, im Kontext der thematisch orientierten Präsentation mit dem Titel »Der Traum des Orpheus«, einige Gemälde Cucchis aus den frühen 80er Jahren zu sehen. Die Ausstellung versuchte seinerzeit die Auseinandersetzung der italienischen Gegenwartskunst mit den Themen der Mythologie und dem Formenvorrat der klassischen Antike aufzuzeigen. Aus dieser ersten unmittelbaren Beschäftigung mit den tiefgreifenden Bildvorstellungen des Künstlers erwuchs bald der Wunsch einer Einzelpräsentation seines Werkes. In zahlreichen Begegnungen in der Folgezeit, nicht zuletzt auch durch die Beteiligung des Künstlers an unserer Ausstellung »Beuys zu Ehren« 1986, nahm das Projekt zunehmend konkrete Züge an. Es ging Enzo Cucchi darum, seine Absicht zu verwirklichen mit einem übergreifenden, klaren Konzept neue, der Situation des Lenbachhauses entsprechende Bilder zu schaffen. Der von Cucchi eingeschlagene Weg einer jeweiligen Neubesinnung seiner künstlerischen Intention anstelle einer retrospektiv orientierten Haltung wurde in seinen großen Ausstellungen vorgezeigt, so im Stedelijk Museum, Amsterdam (1983) und Kunsthalle Basel (1984), in der Fundación Caja de Pensiones, Madrid und Musée d'Art Contemporain,

Bordeaux (1986), im Guggenheim Museum, New York (1986), im Centre Georges Pompidou, Paris (1986) und schließlich in der Kunsthalle Bielefeld und Staatsgalerie Moderner Kunst, München (1987). Ein jeweils komplett neuer, und damit entsprechend überraschender Weg wird von Station zu Station eingeschlagen, so daß die Werkgenese zu einem wichtigen Kriterium für die Beurteilung der präsentierten Werkgruppe wird.

Dem versucht der Katalog zu entsprechen. Die Publikation ist zweibändig konzipiert, wobei der erste Teil die Entwicklung der Kunst Cucchis von 1979 an aufzeigen möchte. Aufgrund der Beobachtung, daß jede Ausstellung für den Künstler ein Moment der Neuorientierung seiner Arbeit bedeutet, wird versucht, diesen Stationen nachzugehen. Die kurzen Statements der verschiedenen Organisatoren dieser Ausstellung beleuchten dabei die Methode Cucchis, sich durch den Schleier seiner Vorstellungen und Ideen zur konkreten Wirklichkeit gezeigter Kunstwerke in einem bestimmten Ausstellungsort durchzuringen. Ich habe Ursula Perucchi, Marja Bloem, Jean-Christophe Ammann, Diane Waldman, Ulrich Weisner und Carla Schulz-Hoffmann für ihre Beiträge zu danken.

Achille Bonito Oliva, der Enzo Cucchis Arbeit seit seinen ersten Ausstellungen kennt und verfolgt, schildert in seinem Aufsatz die grundlegenden Elemente der Bildvorstellungen des Künstlers.

Martin Schwander zeigt in seiner Abhandlung die Beziehungen Cucchis zur plastischen bildnerischen Gestaltung auf, wobei besonders die engen Wechselbeziehungen zur Malerei evident werden.

In einem Interview mit dem Künstler stellt Jean-Pierre Bordaz konkrete Fragen zu einigen Bildern, auf die Cucchi anschaulich antwortet. Im Unterschied zu seinen poetischen Äußerungen, die, Bildern gleich, eigenständiger Interpretationen bedürfen, wird Cucchi hier unmittelbarer verständlich.

Nach einer Klärung des künstlerischen Kontextes, in welchem Cucchi arbeitet – der Band zeigt erstmals als deutschsprachige Publikation die Entwicklung Cucchis in Übersicht – folgt im zweiten Band die Dokumentation der tatsächlichen Ausstellung mit Abbildungen der gezeigten Bilder.

Die Konzeption des Kataloges und seine äußere Gestaltung wurden zusammen mit dem Künstler erarbeitet; das bedeutet, Cucchi widmet seinen Publikationen gesammelte Aufmerksamkeit, da er sie als Bestandteil seiner Arbeit betrachtet. Sie sollen jeweils der Situation

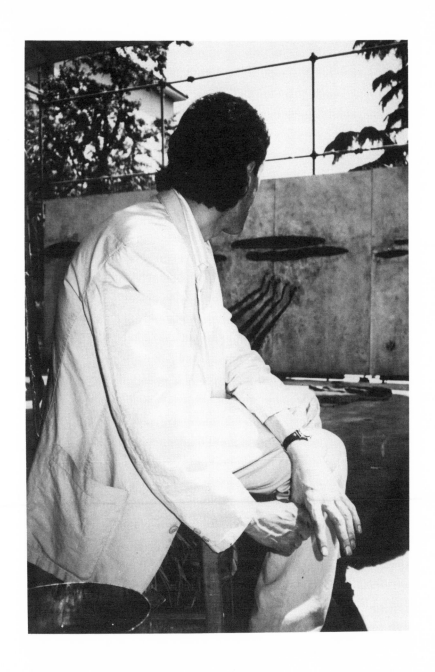

und dem Inhalt auch formal in ihrer Gestaltung entsprechen. Konsequenterweise gewinnt auch die Plakatgestaltung für Cucchi zunehmend an Bedeutung. Hatte er für die Ausstellung »Guida al disegno« ein circa drei Meter langes Plakat entworfen, so wird das für unsere Ausstellung, mit 180 Zentimetern Höhe und 45 Zentimetern Breite einer Standfigur verwandt proportioniert, ebenfalls aus dem Schema der »normalen« Ausstellungsplakate fallen.

Für vielfältige Hilfe bei der Erstellung von Katalog und Plakat, sowie bei der Vorbereitung der Ausstellung habe ich mich zu bedanken, neben dem Künstler und den Autoren, bei Christine Witt-Hollunder und Inge Geith für die graphische Betreuung des Kataloges, Andreas Rumland für die Ausarbeitung des Plakates, den Galerien Ikeda Akira, Tokyo, Heiner Bastian, Berlin, Bruno Bischofberger, Zürich, Buchmann, Basel, Croussel-Hussenot, Paris, Bernd Klüser, München, Paul Maenz, Köln, Anthony d'Offay, London, dem Kunsthaus Zürich, der Fundación Caja de Pensiones, Madrid, dem Guggenheim Museum, New York und dem Stedelijk Museum, Amsterdam für die Besorgung der photographischen Vorlagen. Für die Zusammenstellung des Ausstellungsverzeichnisses danke ich Inge Sicklinger; ebenso Lore Thürheimer für organisatorische Vorbereitung und Bearbeitung. Schließlich gilt mein Dank Bernd Klüser für klärende Gespräche. H.F.

»Werd' ich zum Augenblicke sagen:
Verweile doch! Du bist so schön!«
Goethe, Faust

Schlaglichter erhellen die Welt
Helmut Friedel

Cucchi äußert sich häufig in Gesprächen wie auch in niedergeschrie-
benen Texten über seine Kunst, doch erfährt man dabei nur wenige
Hinweise auf Fragen nach der Bildbedeutung, der Semantik seiner
Zeichen oder auf den Sinn der von ihm gewählten Materialien und
Techniken.[1]

Cucchi spricht vielmehr von Spannungen (tensione), von jenem
magmatischen Zustand, in den sich der Künstler und um ihn herum
die von ihm organisierte Situation befinden müssen, damit erst Bilder
entstehen können. So tauchen Begriffe wie »Erscheinung« (visione)
auf und im engsten Zusammenhang damit die Worte »verschwinden«
(sparire) und »schwimmen« (galleggiare).[2] Nur in diesem schwer
faßbaren, da instabilen Moment können überhaupt Bilder entstehen,
die es im Formungsprozeß zu erhaschen und zu fixieren gilt. Daß es
Cucchi dabei keinesfalls um die Optimierung formaler Probleme
gehen kann, ist evident. Im Gegenteil, Cucchi bezeichnet diese Art von
Auseinandersetzung im Umgang mit Kunst als »dekorativ«[3], da sie
repetitiv angelegt und mit der tiefer gehenden Intention von Kunst,
nämlich der Suche nach wirklichen Bildern nichts zu tun habe. Neue
Sehweisen und die daraus resultierenden Bilder sind eben nicht durch
Ausreizen formaler Schritte möglich, sondern nur durch ein »Eintau-
chen« in das Chaos, das jedem Schöpfungsprozeß vorangeht.[4]

Um überhaupt zu diesem Akt des »Begreifens« neuer Bilder fähig zu
sein, braucht der Künstler eine entschiedene und klare Haltung.
Cucchi spricht in diesem Zusammenhang häufig von »orgoglio«, was
sich nur sehr unzureichend mit Stolz übersetzen läßt und das wohl
besser mit einem hohen Grad an Bewußtsein und einer daraus resul-
tierenden Kompromißlosigkeit umschrieben wird.

Cucchis künstlerische Intention zielt auf Veränderung ab, was aber
nicht Innovationen im Sinn avantgardistischer Kunsttradition bedeu-
tet, sondern Bewegung, die allein dazu verhilft, die Verkrustungen
aufzubrechen und das Erscheinen von authentischen und lebendigen
Bildern zu befördern. Diesen Zustand, der dem Ans Licht treten neuer
Bilder vorangeht, erwähnt Cucchi immer wieder, wenn er von seiner
Kunst spricht. Seine Vorstellungen lassen sich nur äußerst ungenau

durch Beschreibung erfassen, da es dem Künstler ja genau um den Zustand dunkler Ahnung unmittelbar vor der Aufhellung durch den Lichtstrahl der Erkenntnis geht. Cucchi strebt aber dabei keinesfalls die Unklarheit, den Nebel eines unaufgeklärten Bewußtseins an, sondern sucht vielmehr seine Visionen, die auf einer intellektuellen Erkenntnisstufe mit der Intuition angesiedelt sind, durch verbale Umschreibung anzudeuten. Um hierbei möglichst konkrete Vorstellungen vermitteln zu können, zitiert er auch andere Künstler, die seine Haltung vorbildhaft belegen. Durch diese bewußte Berufung auf Vorbilder gibt Cucchi klar zu verstehen, wie sehr er sich innerhalb einer präzise umrissenen europäischen Kunsttradition beheimatet fühlt. Diese Orientierung am lebendigen Organismus, der vielfältigen und über den Verlauf der Geschichte entstandenen und zusammenwirkenden künstlerischen Kräfte schafft ihm jenen Freiraum jenseits der Moderne. Die Postmoderne drängt nämlich aus der Enge evolutionistischer, vom Fortschrittsglauben geprägter Vorstellungen in die Freiräume einer weniger durch methodische Strenge geprägten Vorstellungswelt, in der statt dessen die Mythen und Bilder der Vergangenheit wieder in Erscheinung treten können. Das Spektrum der von Cucchi genannten Künstler, mit denen er die beständigen Veränderungen und Neuansätze in der Kunst andeuten und benennen möchte, reicht von Giotto über Masaccio, Piero della Francesca, Caravaggio, Bosch, Velasquez, Goya, El Greco, bis hin zu Beckmann, Matisse, Chagall, Metardo Rosso, Boccioni und Malevitsch.[5] In seiner Ausstellung »Guida al disegno«, sucht Cucchi den unmittelbaren Bezug seiner Bilder zu solchen von Beuys, Fontana, van Gogh, Victor Hugo, Barnett Newmann und Pier Paolo Pasolini. Andere Autoren nennen daneben Künstler wie Kounellis, Miro, Clyfford Still, Mark Rothko.[6] Die Berufung dieser Namen und die damit immanenten Vergleiche versteht Cucchi keinesfalls als Vorbilder im ikonographischen, stilistischen oder literarischen Sinn, – ein solcher Bezug erschiene nutzlos und gleichermaßen irreführend, obwohl auch er in der bisherigen Literatur über Cucchi zum festen Bestandteil gehört – sondern allein hinsichtlich der Darstellung jener Bemühung des Künstlers um »Bewegung« und Veränderung in der Kunst. So nennt er zum Beispiel Giotto, weil er in ihm die künstlerische Kraft sieht, die in einer Umbruchsituation keinen der breitgetretenen und vorhandenen Pfade beschritt, sondern einen eigenen für lange Zeit nach ihm noch gangbaren Weg des Bildes einschlug; oder Piero della Francesca und Masaccio, weil

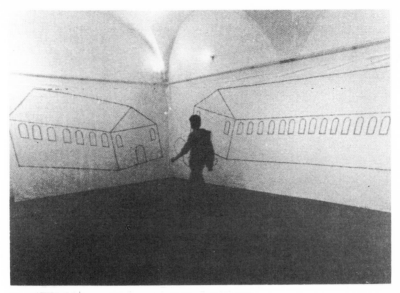

Ritratto di casa, Incontri Internazionali d'Arte, Rom 1977

sie das Moment der zeitlichen Dauer ins Bild einbrachten; oder Caravaggio, weil er das unmittelbare Aufscheinen eines Bildes, die blitzartige Beleuchtung eines Ereignisses, das aus dem Nichts auftaucht und ins Dunkle wieder entschwinden würde, zu bannen verstand. Unter solchen Aspekten allein wird die Benennung verschiedener Punkte der europäischen Kulturtradition bei Cucchi sinnvoll und zugleich evident. Aus einer solchen Übereinstimmung können auch formale Elemente aus den Vorbildern in die eigene Arbeit einfließen, was aber weder mit Zitat, noch mit der Pflege eines bestimmten Stils im Sinne eines Klassizismus zu tun hat.

Enzo Cucchi ist auf der Suche. Er ist einer der Künstler, der die Konsequenz seines Schaffens nicht in der Formalisierung bestimmter Motive und Themen sieht, sondern in der beständigen Bereitschaft zu Neuansatz. In der Entwicklung seiner Arbeit im Verlauf der letzten 10 Jahre läßt sich ein beständiger Wandel in der Wahl der Materialien beobachten, in welchen er seine Bilder konkretisiert. Diese Wandlungen seiner Ausdrucksmöglichkeit will der vorliegende Band aufzeigen. Die Materialien und Techniken und die ihnen immanenten bildnerischen Qualitäten vergleicht Cucchi häufig mit dem Begriff des

15

»territorio«, was man wohl am besten mit »gesicherten, fundierten Bereich« übersetzt, wobei allerdings der Anklang an »terra« (Erde) und damit gemeint das bildbare Material noch nicht inbegriffen ist. Jedes »territorio« unterliegt bestimmten Konditionen und ist in aller Regel durch die »memoria« (Erinnerung) geprägt. Dies bedeutet, daß sich der Künstler mit dem Einsatz bestimmter Materialien auch in die künstlerische Tradition ihrer Anwendung einreiht.[7] Geduldig und selbstverständlich werden bestimmte dem Material immanente Konditionen hingenommen, aber ebenso konzentriert Cucchi auch sein Augenmerk auf neue, aktuelle Möglichkeiten, ohne dabei der Verkürzung auf nur modern erscheinende technologische Errungenschaften zu unterliegen. In einem großen Relief für diese Ausstellung bedient sich Cucchi eines neu entwickelten Gußverfahrens, mit einer ebenso neuartigen Metallegierung, die den knittrigen Glanz der Oberfläche wiedergibt, den man von einem zerknüllten Stanniolpapier kennt. Cucchi geht es hierbei um ein Phänomen von Glanz, von jener Leuchtkraft an der Oberfläche eines Körpers, der aufgrund seiner Lichtreflektion die Farbigkeit des Materials übertrifft und als Licht wahrgenommen wird. Durch diesen Glanz – französischen »éclat«, was zugleich auch Knall bedeutet – wird das Bild eines neugeborenen Kindes, was in so vielen anderen seiner Bilder bereits auftauchte, unvermittelt in einem quasi immateriellen Ambiente und doch von so konkreter haptischer und physischer Präsenz dargestellt. Es scheint in einem Unraum zu schweben, vergleichbar etwa den Darstellungen, die in den großen Goldgrundmosaiken Byzanz in einem Unraum schweben. Das Übergießen von Zeichnungen (vgl. Abb. S. 154) mit transparentem Lack führt nicht nur einen ähnlichen Glanzeffekt herbei, durch den die Lichtreflexe die Zeichnung überstrahlen und den Eindruck leuchtender »Löcher« erstellen, sondern es bewirkt eine vollständige Entrückung der Zeichnung, da sie wie unter einer Eisschicht erscheint, ohne Bestimmbarkeit ihrer tatsächlichen physischen Beschaffenheit. Konsequenterweise setzt Cucchi in jüngsten Arbeiten für diese Ausstellung Lichtquellen in seinen Zeichnungen ein, die ein undefinierbares Lichtzeichen bilden. Im Unterschied zur Verwendung eines traditionellen künstlerischen Materials, wie etwa Bronze oder Messing, erscheint das Bild hier frei von der am Material haftenden »memoria«. Für Cucchi ist dies ein wichtiges »territorio«, weil hier im Bewußtsein aktueller industrieller Produktionsprozesse Bilder geschaffen werden. Kunst darf nicht in einem von der Realität

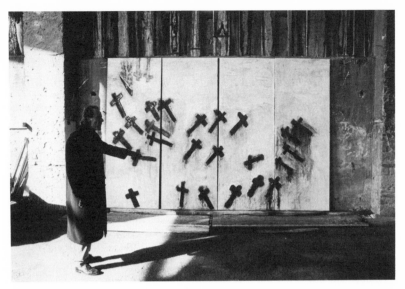

abgehobenen »unwirklichen« Winkel entstehen, sondern Kraft der heute tätigen und innovativen Menschen. Das Bewußtsein im Zusammenwirken mit anderen zu leben und zu arbeiten, sucht Enzo Cucchi in seinem Werk immer deutlicher durchscheinen zu lassen. Bedeutete die Ausstellung »Guida al disegno« noch den Versuch, eine vergleichende Ebene mit anderen Künstlern herzustellen, so erweisen sich die Arbeiten unserer Ausstellungen, in denen Cucchi alte szenographische Darstellungen in seine Bilder aufnimmt, als ein unmittelbarer Hinweis auf einen anderen Maler, der vor ihm Bilder gemacht hat. Cucchi verwendet diese Bühnenbilder nicht als Bildfolie oder nur als anregendes Stimulanz für seine eigene Darstellung,[8] sondern in einem dialektischen Zusammenspiel mit seinen eigenen Vorstellungen. Seine Darstellungen durchdringen diese Bildebene der »memoria« und werden Bestandteil eines gemeinsamen Bildes. Sie heben sich von dem raumbestimmenden Bild ebenso deutlich ab, wie sie darin eingetaucht sind. Unter transparenten Lackschichten, wie in Wasser schwimmend, erscheinen Zeichnungen unantastbar entrückt von größerer Abwesenheit als das alte Bild, das ihnen einen Ort gibt und doch wieder durch Lichtelemente, die wie Schnitte und Löcher die Zeichnungen durchschneiden, um in den unmittelbaren Vordergrund der Beachtung zu drängen.

Cucchi sucht immerzu nach neuen Ausdrucksmöglichkeiten. Die Wandlungen, die die beständig gleichen Bilder seines Schaffens erfahren, lassen sich an den verschiedenen Ausstellungen ablesen. Aber ebenso evident wird die dahinterliegende Haltung auch durch den unentwegten Ortswechsel, den Cucchi beim Schaffen seiner Bilder wählt. Er kennt kein Atelier im gewöhnlichen Sinn, als einen bestimmten und konstanten Ort, an dem Bilder gemalt oder modelliert werden, sondern wandert statt dessen von einer Werk-Stätte zur anderen, die seinen jeweiligen Vorstellungen und den damit notwendigerweise verbundenen Bedürfnissen und Ansprüchen an Materialien am weitesten entgegenkommen. Einige dieser »Wirk-Stätten« sind in diesem Text abgebildet. Sie stehen für die Beweglichkeit eines Künstlers, der sich andererseits aufs engste mit seiner Welt, seiner Heimat verbunden fühlt. Die Bedeutung von Ancona und der Landschaft der Marken für bestimmte Bildideen Cucchis ist an anderer Stelle mehrfach erläutert worden.[9] Es scheint gerade so, daß diese Konstanz der Ortsverbundenheit auf der einen Seite, die Beweglichkeit im Umgang mit neuen Arbeitssituationen auf der anderen Seite erst erlaubt. Dabei macht sich Cucchi mehr und mehr die Hilfe geeigneter Handwerker zunutze, was zuerst bedeutet, daß die Bilder, im Künstler selbst bereits einen sehr weiten Klärungsprozeß durchlaufen müssen, sodaß er die Ausführung weitgehend anderen übertragen kann. Cucchi hat damit die Äußerungsebene der Geste als Form spontaner Entladung hinter sich gelassen und statt dessen eine intensivierte Klärung und Präzisierung seiner Vorstellung vom Bild erreicht. Cucchi geht jedoch nicht so weit, daß er den Gestaltungsprozeß völlig delegiert, sondern behält sich das letzthin entscheidende, korrigierende Eingreifen, die »Manipulation« vom ersten bis zum letzten Augenblick vor, sodaß die Bilder nie etwas Automatisches, Anonymes und Kaltes haben, sondern jeweils vom überraschenden Zugriff des Künstlers geprägt sind.

Verblüffend ist die Beharrlichkeit, mit der Cucchi immer wieder auf dieselben Bildideen, Motive und Zeichen zurückgreift, sie in unterschiedlicher Weise modifiziert und dadurch immer neue »Visionen« eröffnet. So tauchen zum Beispiel jene »Fühler« bereits zum Beginn seiner künstlerischen Äußerungen auf: In Gestalt ausgestreckter Stäbe, die in den Raum vordringen, in »La cavalla azzurra« oder in »Sul marciapiede, durante la festa dei cani«, beide Installationen von 1979 (vgl. Abb. 36 + 37), die er in einer seiner jüngsten Arbeiten »L'ombra vede« von 1987 (vgl. Abb. S. 157) wieder in vergleichbarer Weise

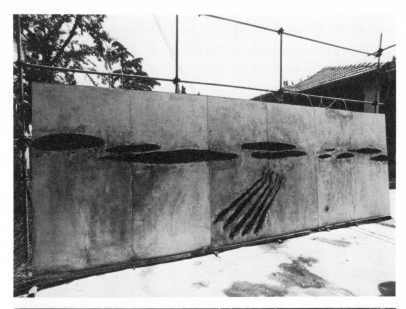

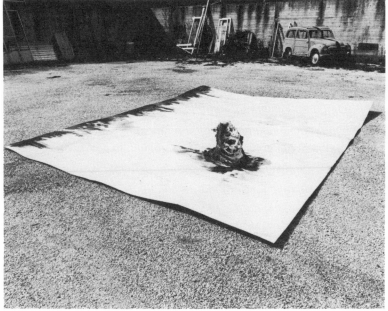

aufnimmt. Ein Blick auf sein Oeuvre zeigt, daß diese ausgestrecken, dünnen Stäbe, diese langgezogenen Häuser (»Casa dei barbari«, Abb. S. 59), die hochragenden Stangen (Basel Skulptur, Abb. S. 82)[10] allenthalben immer wieder auftauchen und etwas von jenem Vortasten in den Raum mitteilen. Sie drücken eine Bewegung in die Welt aus, die Cucchi mit seiner Kunst angeht. Solche Spannungen (tensioni) können reale Gestalt haben oder im gezeichneten Entwurf verharren; können Raumbezug haben, oder innerhalb eines Bildes sich entfalten.

Wie bereits mehrfach betont, konzentrieren sich Cucchis Bilder auf das Phänomen der Bewegung, dementsprechend sind die Zeichen für Bewegung in seinen Bildern in ständigen Variationen zu sehen: Das Rad, die Spirale, der Wagen und das Feuer, das veränderliche, bewegte Element; die Kugel, die sich über der Bildfläche zu bewegen scheint; das Loch, das die Durchdringung des Bildes anzeigt und auf ein Davor und Dahinter verweist; der Glanz, der die Oberfläche durchbricht und aufhebt; die Verzerrung durch linsenförmige Glaslackschichten über den Bildern; die Übertragung einer Zeichnung in dehnbares Material wie Gummi: Überall also Hinweise auf Bewegung, Veränderung und Transformation.

Ein anderes wichtiges Bildmotiv ist das des neugeborenen Kindes, das zumeist in die Bildfläche hineintaucht und dem Betrachter den Rücken zeigt (vgl. Abb. 135). Im Kind sieht Cucchi die letzte und zugleich bedrohte Beziehungsebene des Menschen zum Tier. Der Künstler äußert die Befürchtung, daß kein Raum mehr für die Kreatur des Tieres in unserer Welt geblieben ist. Er spricht davon, daß die erzählende Geschichte in die Malerei Giottos in der Darstellung von Tieren, nämlich in der Predigt des heiligen Franziskus an die Vögel, eingetreten ist, und meint, wegen einer »eleganza cosmica« sollte eine Ausstellung von Bildern nur den Vögeln vorbehalten werden. Vögel stehen für Tiere allgemein und Cucchi ist sich bewußt, daß er hiermit in engstem Bezug zu Beuys steht.[11]

In unserer Ausstellung »testa« verzichtet Cucchi auf die Benennung einzelner Werke mit besonderen Titeln. Die gesamte Ausstellung trägt einen Titel und die einzelnen Gemälde, Reliefs, Zeichnungen etc. sind Teile eines Gesamtbildes. Es ist dieser ineinandergreifende Zusammenklang verschiedener Elemente, die im Raum wie im Kopf zusammenkommen, in dem sich mehrere Gedanken gleichzeitig durchkreuzen. Die Summe der Visionen, der sich jagenden, plötzlichen Vorstellungen und die dahinter konstante Bildidee sucht Cucchi miteinander

zu verschränken, zu verbinden, ja zu versöhnen.[12] »testa« ist damit die gesamte Welt, in der sich alle Ereignisse durchkreuzen können und in der ständig alles in Bewegung ist, solange man am Leben ist. Im Kopf gilt es die Phänomene zu orten und festzuhalten. In einem jüngsten Text über das Phänomen des Verschwindens, den Cucchi »sparire« überschreibt, beendet er mit der Frage: »Leben wir in den Tiefen des Sehens?«[13]

1 In nahezu allen Katalogen Cucchis sind Texte des Küstlers zu finden. Den besten Überblick seiner Texte bietet: Enzo Cucchi: La ceremonia delle cose, Peter Blum ed., New York 1985.

2 »Sparire« lautet der Titel eines längeren Textes, den Cucchi im April/Mai 1987 verfaßt hat und der in Kürze publiziert werden wird (Peter Blum ed. und Parkett Verlag, Zürich) »Galleggiare« meint nicht schwimmen im aktiven Sinn, sondern eher auf der bewegten Wasseroberfläche dahintreiben.

3 Vgl. das Interview mit Jean Pierre Bordaz, S. 110 f.

4 Vgl. Achille Bonita Oliva, S. 25 ff.

5 Neben eigener Zitierung von Künstlernamen durch Cucchi in Texten und Bildtiteln, ist es die erläuternde Kunstgeschichtsschreibung, durch die Vergleiche mit anderen Künstlern angeregt wurden. Vgl. Ursula Perucchi, Enzo Cucchi: Zeichnungen, 1982 z. B. S. 9 und 12; Carla Schulz-Hoffmann, Die Malerei will die ganze Welt umfassen, in: Guida al disegno, München 1987, 92 ff. In »Solchi d'Europa«, 1985 (A.E.I.U.O. Nr. 14) unternimmt Cucchi den Versuch einer idealen Reise durch die Ideenwelt Europas, die von Texten einer Reihe von Dichtern gesäumt wird. In den Furchen europäischer Gedanken sucht er nach einer verbindenden, gangbaren Spur. Vgl. auch »17. 5. 1985 – Solchi d'Europa«, Galerie Bernd Klüser, München 1985

6 z. B. Diane Waldman, Ausst.Kat. Guggenheim-Museum, New York 1986, S. 17.

7 Vgl. Martin Schwander, S. 77 ff.

8 In diesem Sinn etwa bei David Salle und Julian Schnabel eingesetzt. Cucchi verfolgt dabei aber auch nicht die Absicht des Über- und Zumalens wie Asger Jorn oder Arnulf Rainer.

9 Vgl. Zdenek Felix, Enzo Cucchi: Un'immagine oscura, Ausst.Kat., Essen 1982 oder Diane Waldman, Ausst.Kat. New York, 1986.

10 Vgl. auch die »Esserini« in der Skulptur »Louisiana« oder das Motiv der stabförmig langen Häuser in einer Serie von Gemälden und Zeichnungen von 1985 (vgl. S. 169).

11 Äußerungen des Künstlers in einem Gespräch mit dem Verfasser dieses Textes, Mai 1987. Letztlich drückt sich bei Cucchi darin wieder eine grundlegend vorhandene Vorstellung aus, der zufolge die Bilder unmittelbar aus dem lebendigen Organismus der Natur hervorkommen. »...die Erde kommt ans Licht, die Skulptur findet hier ihren Ursprung.« Cucchi/Chia, Scultura

andata/scultura storna, Modena 1982, aber auch Bildtitel wie »I disegni viviono nella paura della terra«, 1983 oder »Bisogna togliere i grandi dipinti dal paesaggio«, 1983 (Abb. S. 82) benennen diese Auffassung deutlich.
Die Einbeziehung der Tiere in den künstlerischen Prozeß bei Beuys, so z.B. in »Iphigenie/Titus Andronicus«, 1969, »Coyote« – I like America und America likes me«, 1974, und allen voran »Wie man dem toten Hasen die Bilder erklärt« von 1965.

12 Cucchi versteht seine Bilderfamilien damit jenseits einer zerstük-kelnden Einzelpräsentation als gesammelte Anwesenheit einer Bildidee, verschmilzt die Bilder aber nicht im Sinn der Installation zu einer untrennbaren Einheit. Vielmehr sucht er die seinen Bildern eigene Aura zu wahren, sodaß sie letztlich in sich ruhen. Im Zusammenspiel der unterschiedlichen Aspekte seiner Bilder stellt sich größere Klarheit ein, als in der Präsenz eines einzelnen Werkes. Der Ort der Präsentation ist wesentliche, unumgängliche Kondition der Anwesenheit seiner Werke, aber nicht letztlich entscheidend für die Sinngebung der Bilder.

13 Vgl. Anm. 1 »Siamo in un abisso del vedere?«.

23

Der visionäre Zug in der Ikonographie Cucchis
Achille Bonito Oliva

»Ausgerechnet das Wort war am Anfang und wir lebten in seiner Schöpfung. Aber die Handlung unseres Geistes setzt diese Schöpfung durch ständige Erneuerung fort. Wir können mit dieser Handlungsweise nicht umgehen, ohne uns durch sie ständig weiter antreiben zu lassen.« (J. Lacan)

Enzo Cucchi bejaht Bewegung. Er schreibt die Chiffren seiner umfassenden Sprache unter dem Aspekt der Neigung, im Sinn der Schräge, die keinen senkrechten Sturz kennt, wo es keinen Fall gibt, sondern statt dessen eine Bewegung, die der Kurve eines verlangsamten Sturzes folgt, in dem sich nämlich Mikrokosmos und Makrokosmos durchdringen, wo Chaos und Kosmos Zündstoff zur eigenen Verbrennung finden.

Kunst ist eine Verständigungsebene, nicht auf dem Niveau der Alltagskommunikation, sondern immer in schöpferischen und unvorhersehbaren Formen. Das künstlerische Schaffen entspringt dem Bedürfnis, der Trägheit des Alltags zu entkommen, einen Funken zu zünden, ein Staunen zu erwecken, das die gewöhnliche Undurchlässigkeit unseres gesellschaftlichen Verhaltens durchbricht. Im Werk Cucchis ist die Bildidee das Feuer, welches die Temperatur des Werkes bestimmt und welches unterschiedliche Materialien und Techniken aufflackern läßt, um schließlich zu einer Blendung zu gelangen. Diese gleicht einer einleuchtenden und offenbarenden Erscheinung, begründet eine besondere Erotik und ist Ergebnis eines Verlangens, das von einem anderen Bedürfnis als dem des Alltags geprägt ist. Die Kunst fürchtet geradezu ein durch Imagination ausgelöstes Bedürfnis, das die Funktion einer Öffnung erfüllt, nämlich den Blick des Betrachters solange in einer staunenden Betrachtung zu bannen, daß er vom Bild überwältigt wird. Dabei markiert das Bild eine Schwelle und seine Stärke äußert sich in einer unverkrampften Darstellung, in dem Bemühen um eine Formgebung, die natürliche Selbstverständlichkeit erkennen läßt. »Kunst ist ein Aspekt der Suche nach Gnade von Seiten des Menschen: Manchmal eine Ekstase, wenn es teilweise gelingt; eine Wut und Agonie, wenn es manchmal mißlingt.« (G. Bateson, Stil, Gnade und Hoffnung).

Cucchi, der Künstler, gerät zuerst in Ekstase, in jenen natürlichen und notwendigen Zustand, damit die Bildfindung zu einer Erscheinung werden kann. Das Bild ist einerseits Träger eines Bereiches zwischen seinem eigenen Selbst und der Welt außerhalb, andererseits kann es im Bewußtsein dieser Spannung gerade durch die Ekstase, welche die Beziehung des Menschen zur Realität verändert, die Gegensätze vereinen. Kunst verfügt über ein eigenes Korrektiv und befähigt sie so, die Heftigkeit der ersten Erscheinung auszugleichen und durch Kontemplation allgemein verständlich zu werden.

In der Arbeit unseres Künstlers, der aus der mittelitalienischen Provinz »Marken« stammt, ist das Bild Mittler dieser Kursbestimmung und Zeichen seiner besonderen Neigung, zwischen notwendiger Katastrophe und »systembezogener Weisheit« zu handeln, zwischen Herbeiführung eines Bruchs und drängender Hinwendung zum »sozialen Körper«. Am Anfang gibt es einen Zustand der Trägheit, gegen den die Kunst angeht, eine »Heiterkeit« der Kommunikation, die sie durch Entfachung eines »Sturms« verändern möchte. Das Bild wird somit zum Instrument des Durchbruchs zwischen den beiden Engpässen, den beiden Polaritäten, die das Kommunikationsverhältnis behindern.

Verwirrung entsteht durch das Erscheinen des Bildes, das allen Erwartungen widerspricht und damit ein alarmierendes Element einführt. Dies geschieht durch den Einbruch einer Sprache, die Ansprüchen einer besonderen Ausdruckskraft genügen will.

Bei Cucchi ist das Bild der »Störenfried« Auslöser eines Alarmzeichens, das die gesamte Kommunikationsmöglichkeit und die allgemeine Vorstellungskraft durchdringt. Das Verlangen nach einer innigen Beziehung zur Welt ist vorrangig in seiner Kunst. Dabei stützt sie sich auf eine »systembezogene Weisheit«, die sie drängt, den ursprünglichen Bruch auszugleichen und die radikale, einsame Gewalt der individuellen Vorstellungswelt abzuwehren. Durch das Bild wird ein Keil getrieben, ein Durchgang geschaffen zwischen der Heiterkeit allgemeiner Verständigung und der Verwirrung durch den künstlerischen Wurf. Auf diese Weise hilft das Bild dem Zustandekommen einer Erscheinung, die Bewunderung an Stelle von Unverständnis oder Furcht hervorruft. Die Wandlung, die das Bild durchmacht, kann sich unter mancherlei Maske vollziehen, die gelegentlich auch Furcht auslösen kann. »Die Lust entfacht die Glut und wird dann vom Schmerz heimgesucht. Kein Gedanke wird in mir geboren ohne den Stempel des Todes.« (Vasari)

Viele Schädel, Elefanten, Kamele, Statuen, Löwen, Meere, Feuerstellen und Neugeborene bewohnen die Landschaften Cucchis weiträumig verstreut oder dichtgedrängt, stürzend oder an Schiffen, an Baumstämmen und farbigen Kaskaden gefesselt. Auf diese Weise drückt die Vorstellungskraft ihren Drang nach Absolutheit aus, in dem Bedürfnis, mit ihrer ungestümen Bewegung auch die Wurzel des Lebens, welche der Tod ist, mitzureißen. »Ein großes Land offenbart sich in der Krankheit«, sagten die Manieristen, um die Weite des Blicks zu unterstreichen, empfindsam auch jenseits jeglicher Phänomenologie des Lebens. Lebendigsein bedeutet für Cucchi eigentlich den Bereich der Bildwelt (= Ikonographie) des Alltäglichen zu erweitern, in welchem Tod und Krankheit verdrängt werden, um eine Kontrolle über das Dasein zu erlangen.

Die Funktion der Kunst besteht für Cucchi ausdrücklich in der Möglichkeit, diese Barriere aufzuheben, sie durch einen lebendigen Abbau mittels neuer Sinnbilder zu öffnen, die eine unvorhersehbare, nicht steuerbare Dynamik in sich bergen. Diese Sinnbilder sind offen für einen verschwenderischen Umgang, frei jeder garantierten Form, verseucht von einer »Lust am Auflösen«, die alles in die Lebendigkeit von Kunst verwandelt.

In der Kunst gibt es »jene Lust, die auch noch die Lust am Vernichten in sich schließt.« (F. Nietzsche, Götzen-Dämmerung)

Entsprechend dieser seiner Konstitution geht der Künstler von einer Ruinenlandschaft aus, denn nur hier kann er ansetzen, um seinen schöpferischen Plan zu verfolgen. Für Cucchi soll der Kunst eine Katastrophe vorausgehen, die das Bestehende auf den Nullpunkt, auf die Spur eines Ruinenfundes reduziert, das dann später mit Werkzeugen seiner Arbeit gestaltet werden kann. Dabei bewegt sich Cucchi frei zwischen Malerei und Bildhauerei. Die schöpferische Potenz kann aus dem Nichts nichts erfinden, sie kann aber nach menschlichen Begriffen Elemente versammeln, die sich gegenseitig fremd sind.

»... auch die Moral übertreffen zu können: und nicht nur da oben strammstehen in der qualvollen Starre eines, der fürchtet, jeden Augenblick abzurutschen und hinzufallen; sondern, sich in ihr zu wiegen und mit ihr zu spielen!« (F. Nietzsche)

In diesem Sinne folgt das Werk Cucchis einer Bewegung, gleich einer inneren Welle, die ihre Struktur zerlegt und einer Verschmelzung in sich unterzeicht, frei von jeder »Schwerkraft«. Schwerkraft bedeutet Verankerung an Normen moralischer Sicherheit, welche die

Kunst weder kennt noch kennen will, da sie sich durch keinen vorgegebenen Wert und keinen Status quo absichern läßt. So wird das Werk zu einem Schlüssel, der Ruinen aufschließt und Fundstücke wieder zusammensetzt, nach der Gesetzmäßigkeit eines immerwährenden Wellengangs, der sich mit keiner statischen Ordnung erfassen läßt.

Weiter schreibt Nietzsche in der Götzen-Dämmerung: »Die ›Vernunft‹ in der Sprache: was für eine betrügerische Weibsperson! Ich fürchte, wir werden Gott nicht los, weil wir noch an die Grammatik glauben ...«

Cucchi versteht den Irrtum als Herumirren, als Dynamik der Phantasie, die jedes gesetzliche Verbot überschreitet, die jede formelle Ordnung umstürzt, wenn sie die Fragmente wieder zusammenfügt, von denen der Künstler ausgegangen und an denen er hängengeblieben ist.

Aber immer geht es ihm um ein Innehalten, um ein Aufbrechen der Abwehr, wodurch der große Auftritt in der Welt möglich wird, vor aufmerksamen und staunenden Augen, die bereit sind, die Unterschiede wahrzunehmen. Kunst, insbesondere die von Cucchi, erträgt keine Gleichgültigkeit, oder den abgewandten Blick, der nichts mehr wahrnimmt. Deswegen führt das Bild immer die Schönheit ein, die – wie Leon Battista Alberti sagt – eine Form der Verteidigung ist. Sie gewährt Schutz vor der Trägheit des Alltäglichen, vor der Niederlage durch gleichgültige Blicke, die sich von ihrer strahlenden Erscheinung nicht berücken lassen. Die Überraschung und das im wörtlichen Sinn Exzentrische der Kunst sind taktische Momente in der Strategie Cucchis, die auf den Unterschied zwischen dem künstlerischen Bild und allen anderen Bildern dieser Welt abzielt.

»Von der Kunst verlange ich, daß sie mich der Gesellschaft der Menschen entkommen läßt, um mich in eine andere Gesellschaft einzuführen.« (C. Levi-Strauss). Dies ist kein Verlangen nach Flucht, kein Versuch, sich der Wirklichkeit zu entziehen, sondern das Bestreben, in einen anderen Raum zu gelangen, einen Übergang zu schaffen, der gewöhnlich versperrt zu sein scheint. Kunst korrigiert die Kurzsichtigkeit und führt eine Sehweise ein, die nicht mehr nur frontal, sondern weit gespannt und differenziert ist: den »gekrümmten Blick«.

So umgeht Cucchi die unüberwindbare Frontalität der Dinge und kann sich ihnen ganz hinterrücks nähern. »C'est dans la pénombre que se font les rencontres profondes.« (A. Fabre-Luce)

Die Landschaften von Cucchi haben immer ein prekäres Licht,

Ohne Titel (per Macella), 1979

29

gleich einem Blick, der Klarheit durch nomadenartiges Herumziehen von einem Punkt zum anderen schafft. Dies geschieht im Bewußtsein jener Unsicherheit, die mit dem scharfen Blick eines Künstlers zusammenhängt, der bestrebt ist, mit stilistischen Kürzeln seine »magmatischen Territorien«, das heißt, die im Fluß und permanentem Wandel befindlichen Bereiche seiner Bildwelt zu verwirklichen. Eine Überquerung von Zeit und Raum, von der Architektur unserer Tage, bis zurück zu den fernen Säulen des Parthenon.

Der Künstler arbeitet also daran, Übergänge zu öffnen, die Sicht auf eine Krümmung von Zeit und Raum zu verändern, was über die Dimension der Richtungsänderung hinaus zugleich auch eine Vertiefung bedeutet. Kunst ist das Ins-Werk-Setzen dieser Bewegung durch das Abschreckungsmittel vieler Bilder, die das taktische Arsenal darstellen, mit dem der Künstler seine Beziehung zur Welt aufrechterhält; eine Beziehung, die freilich von ambivalenten Impulsen bestimmt ist, die ihn in einen labilen Zustand zwischen Destruktion und Konstruktion versetzen. Daraus leitet der Künstler seine Identität ab, verstanden als eine existentielle Wahrscheinlichkeit.

»Ihr seht nach oben, wenn ihr nach Erhebung verlangt. Und ich sehe hinab, weil ich erhoben bin.

Wer von Euch kann zugleich lachen und erhoben sein?

Wer auf den höchsten Berg steigt, der lacht über alle Trauer-Spiele und Trauer-Ernste.« (F. Nietzsche, Also sprach Zarathustra).

Cucchis Bilder schweben gleichsam tief über dem Boden, die Dinge berührend und in einer Erdverbundenheit, wobei der Künstler den Ausgleich zwischen seinen hochfliegenden, weltentrückten Gedanken und einem allgemeinen Verständnis sucht. Cucchis Kunst dagegen will alle tektonischen Gleichgewichte des Ausdrucks durchdringen, sie umwälzen, beackern und erneut fruchtbar machen, damit sie aufnahmefähig sind für den Samen des Imaginären, das jeden Zustand der Unfruchtbarkeit wieder schöpferisch macht.

Nietzsche hakt noch einmal ein: »Bist Du einer, der zusieht oder einer, der Hand anlegt?« Diese Frage beantwortet Cucchi bejahend, dadurch, daß er für alle Materialien ein ganz intensives Gespür hat, mit den mehr oder weniger edlen, die aus der Tradition der Malerei und Bildhauerei oder auch aus dem alltäglichen Gebrauch kommen. Durch seinen körperlichen Einsatz bringt er die Materialien in den Zustand einer artikulierten und vereinheitlichenden Verschmelzung,

die sie aus dem Zustand des Getrenntseins und aus ihrer ursprünglichen Bedeutungslosigkeit befreit.

Freilich verläuft dieser Vorgang nicht konfliktfrei. Er kann auch finstere Momente und Zerstörungen enthalten, weil der Schöpfungsakt – per Definition – von einem zuckenden Beben bewegt und erschüttert wird, da er keine geometrische Strenge eines Entwurfs kennt, sondern allenfalls eine dynamisch fortschreitende Annäherung, indem der Künstler sich im Entstehungsprozess mit einer Realität auseinandersetzt, die ihm selbst unbekannt ist.

Cucchis bildnerische Welt ist von kreativer Versöhnung beherrscht und sie versetzt ihn in die Lage, vermittelnd zu wirken. In der Tat bestehen die Darstellungsmöglichkeiten Malerei, Bildhauerei, Zeichnung oder Installation aus vielen Teilen, von denen einige sich der Aufmerksamkeit des Künstlers entziehen. Dabei gerät er oft in die Lage, Elemente akzeptieren zu müssen, die seiner Konzentration und Kontrolle scheinbar entglitten, erneut wie in einem spontanen Wachstum hervorkommen und dabei selbst den Künstler überraschen können.

Das Bild erweist sich als ein geschlossenes Bezugssystem, das auf die leichteste Berührung reagiert. Es steht als strahlendes Beispiel für die Sehnsucht nach Totalität und Einheit, die der Künstler selbst häufig gar nicht anstrebt. Die Einheit ist eine Art von zwingendem Vorgehen, das im schöpferischen Prozess verfolgt wird, um ein Ziel zu erreichen. Die Einheit ist eine feste Absicht, um sich in der künstlerischen Aktion besser entfalten zu können. In Wirklichkeit übernimmt der Künstler das demiurgische Schöpfungsmodell, dem folgend er einen bewußten und einheitlichen Entwurf zu entwickeln scheint.

»Einige Dinge zu erdichten, andere hinzuzufügen und einige selbsterfinderisch zu zerlegen ist lobenswert.« (G. Comanini)

Das Bild ist das Ergebnis dieser Manipulation, einer Arbeit, die sich bei Cucchi sprunghaft vollzieht, indem verschiedene Elemente und Bedingungen zusammentreffen, die nicht alle vom Künstler und seinem schöpferischen Vorgehen angeregt wurden. Das Werk ist der Punkt, in dem sich die künstlerische Spannung verdichtet; der Treffpunkt, in dem sich die Fragmente des Imaginären begegnen.

Die Ekstase ist der Zustand, der es Cucchi ermöglicht, das Bild zu verdichten und zu vollenden; sie ist das expressive Herz des Werkes. Aus dem Staunen entspringt die Möglichkeit, den Widerstand aufzugeben, Elemente und Fragmente aufzunehmen, die aus verborgenen wie

aus erleuchteten Winkeln kommen, aus jenem Zwielicht der künstlerischen Intuition, wo viele Vorstellungen gären.

Die künstlerische Technik indessen schafft unentbehrliche Bedingungen, damit der Künstler das vor seinen Augen erscheinende Bild, zusammengesetzt aus Kombination und Gleichzeitigkeit vieler Quellen, erfassen kann. Im Werk von Cucchi ist das Bild niemals wiederholbar, denn unwiederholbar ist die Bewegung, die zu seiner Entstehung führt. Aber die Chiffre läßt sich erkennen, die seine Verwandlungen begleitet, allerdings nur, um auf die Quelle hinzuweisen. Denn der Künstler steht nicht am Anfangspunkt einer Abfahrt, sondern er ist der Durchgang eines Bildes, das seine Grundlage und die eigene Begründung in einem Anderswo findet. Dennoch ist das festgelegte Bild für alle einleuchtend, für Cucchi, der es geschaffen hat, und für denjenigen, der es mit betroffenem Blick aufnimmt. Am Ende wendet sich die Sprache des Werkes an alle, eben wegen der »systembezogenen Weisheit«, mit der der Künstler es verwirklicht hat.

»Wie die Sprache der am Sonntag geborenen Vögel«, von der bei Benjamin die Rede ist, orientiert sich die Sprache des Werkes an einem Kommunikationszustand, der nicht logisch-diskursiv ist, sondern total, ja penetrant. Farbe, Zeichen, phantastische Architekturen, Bäume, Schiffe, Schädel, Hölzer und Metalle dringen unmittelbar in den Körper ein, der dem Werk gegenüber steht, in den Künstler und den Betrachter. Das ist ein unaufhörlicher Fluß, der die Beziehung eines unabhängigen Gegenüber durchbricht und ein unmittelbares Erleben von Empfindsamkeit hervorruft, unaufhaltsam neu schafft, und so jedes entropische Gesetz durch permanente Regeneration überwindet.

Dies meint Cucchi, wenn er behauptet: »Ich bin eine Legende«. Der Künstler begreift sich als Horizontlinie, als eine gezogene Linie jenseits jeder Normierung, erschüttert von einer Verstiegenheit im Sinne Nietzsches, die keine Rast kennt und sich nicht in einen Wartesaal verbannen läßt. Daher das Nomadentum von Cucchi, der seine Recherche niemals innerhalb einer sich wiederholenden, stilistischen Chiffre formalisiert hat.

Die Wiederholung ist immer Garant für die Schaffung von statischer Ganzheit, welche die Kunst – entsprechend ihrer Bestimmung – nicht erreichen kann, ohne selbst zu scheitern. Die Lebendigkeit der Kunst besteht für Cucchi darin, die Erfahrung einer zuckenden Bewegung und eines fortdauernden Zustands der Katastrophe aufrecht zu erhal-

ten, durch den die geistigen Voraussetzungen für seine Haltung erfüllt werden.

Die visionäre Grundtendenz in Cucchis Werk, wie in der ganzen internationalen Transavanguardia, ist einem Bild verpflichtet, das sich nicht damit begnügt, nur die Haut der Malerei und die Oberfläche der Skulptur zu streifen. »Hinter jeder Höhle tut sich eine weitere, noch tiefere auf, eine weitere Welt, seltsamer und reicher unter der Oberfläche, ein Abgrund, tiefer als jeder Grund, jenseits jeglicher Gründung.« (F. Nietzsche)

Cucchi sucht seinen Bildern Sinn zu geben und der Höhle seiner Vorstellungskraft Tiefe. Seine neue Ikonographie ist das Ergebnis eines tiefen Atmens, der ihn befähigt, die moralische Haltung der großen weitblickenden Künstler der Vergangenheit in die Gegenwart hinüberzuretten, die, mit dem ihnen eigenen Impetus, die engen Bedingungen ihrer Zeit verändert haben. Ein europäischer Atem durchweht die Bilder des Künstlers, der die Ablagerungen der Erinnerung aufspürt, die dann zu Bewohnern seiner höhlenartigen Bilder werden, die auf eine mütterliche und mediterrane Weise den Betrachter einbeziehen wollen.

Das Werk ist eine provisorische, in seiner Form jedoch exemplarische Vorratskammer, wo Kräfte aufbewahrt sind, um Bilder, Materialverdichtungen und Sinnerweiterungen auszulösen. Deren Wurzeln finden sich im kulturellen Geflecht einer absichtlich ärmeren Ikonographie und werden von einem anthropologischen Bewußtsein geprägt, das – typisch für Italien – seine Ahnen in der Vergangenheit des Mittelalters hat. Der Künstler hat die Heiligkeit der Religion durch eine andere ersetzt, die der Kunst. Diese erlaubt ihm, sich in einem Raum-Zeitgefühl zu bewegen, ohne analytisches Moment und rationalem Hochmut, in dem innere und äußere Ansicht in Eines zusammenfallen. Deswegen begründet jede Konstruktion ihre statische Unsicherheit mit Bewegung und Erschütterung, welche es dem Künstler erlauben, Schwere und Leichtigkeit, Farbe und Gegenstand, Zeichen und Materie in einer Verschmelzung der Formen zusammenzubringen. Ein solchermaßen erreichtes Gebilde vermag selbst der Betrachtung, die an den konventionellen Blickwinkel aus dem Stillstand heraus gewöhnt ist, etwas entgegenzusetzen.

Die Bilder sind Ausdruck eines kosmischen Gefühls, das jede hierarchisch oder funktional begründete Unterscheidung ablehnt und sich statt dessen als ein Weg hin zu einer heilsamen Neubegründung gegen

jede Form von Voreingenommenheit anbietet. Nur Kunst kann diesem Vorhaben genügen, kann sich mit der Geschichte in ihrer langen Entwicklung auseinandersetzen, da sie allein in der Lage ist, die Begrenztheit der eigenen Zeit in Frage zu stellen.

Wenn es nämlich mit dem Laser keiner Ideologie möglich ist, Spuren für die Zukunft anzulegen, wenn es ebenso unmöglich ist, sich im Schutz einer vorausschauenden Kultur zu bewegen, dann kann nur die Kunst, in diesem Fall Cucchis kreative Absicht, durch die Utopie ihrer Bilder der Zeit trotzen. Denn Utopie bezeichnet nach ihrer Definition den Nicht-Ort und daher ein Anderswo, jenseits jeder bereits vorhandenen Kenntnis. Hebt Kunst die Gegenwart vom Sattel und die Zukunft in den Sattel?

Übersetzung aus dem Italienischen: Lucia Luger-Stock

Caccia mediterranea, 1979

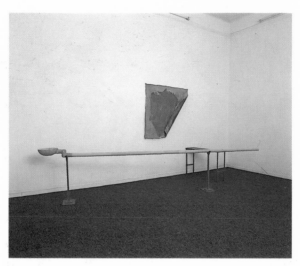

La cavalla azzurra, 1979

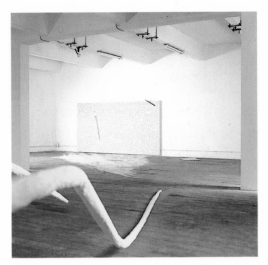

Sul marciapiede, durante la festa dei cani, 1979

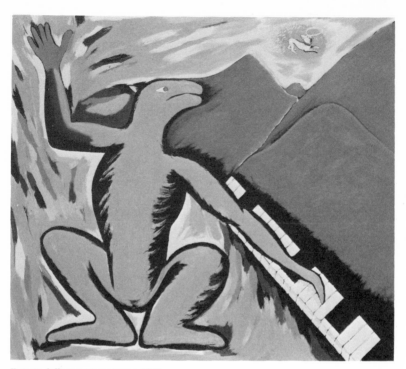

Il canto della montagna rossa, 1980

Le case vanno indietro, 1979/80

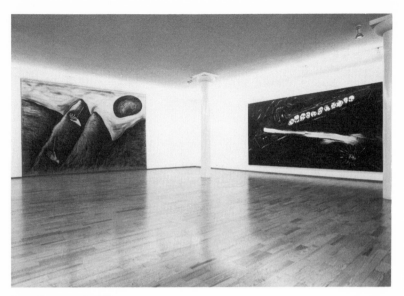

5 monti sono santi, 1980

A mano a mano, 1980

Uomo delle Marche, 1980

Disegno tonto, 1982

Quadro al buio sul mare, 1980

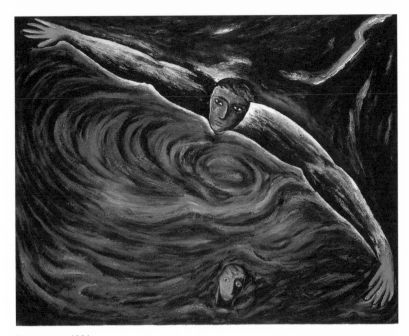

Il nuotatore, 1981

Le stimmate, 1980

Italien

Dieses Land! eingetaucht ins Meer, aufgeblasen mit Empfindung...
ganz klar. Italien scheint von innen her gefüllt von einem Wind voll
Salz, der im Inneren entsteht und es aufbläst.
Ich denke, es ist das einzige Land, das einen freien Flug in die Welt
wagen kann, ohne Sicherheit mit der Erde.
Sie schlief! Aufgeweckt von dunklen Ereignissen... jetzt zeigt ihre
Hand das Licht, entfernt sich von den Alpträumen der vergangenen
Jahre.
Überall gibt es in diesem Land Anzeichen von Visionen, in Zeichnun-
gen, Fresken, in den Wandteppichen alter Räume, in den Gemälden
von heute, genügender Beweis dafür, daß die Wiege der Kunst der Welt
auf diesem kleinen Fleck liegt... leugnet ihr das?
Italien! es ist ziemlich lang und der Kopf ein wenig dicker als der
Körper, der Schwanz kurz gestutzt, so verleihen sie diesem Tier einen
deutlichen Hang zum Beleidigtsein und zur Melancholie, wie die
Maler, ... aber sie ist schön für alle.

Enzo Cucchi 1984

48

Pesce in schiena del mare adriatico, 1980

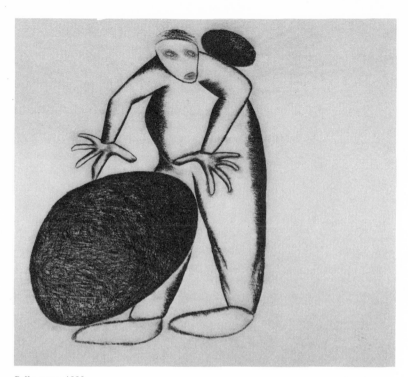

Palle sante, 1980

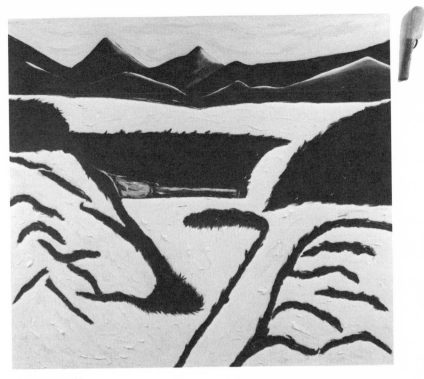

Il fucile, 1980/82

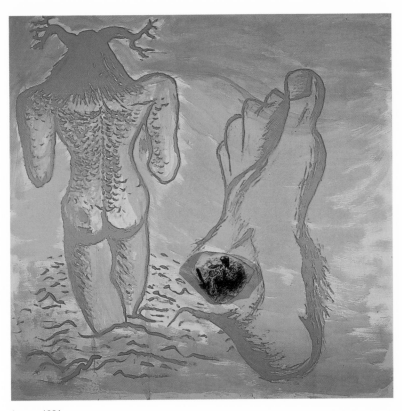

Agave, 1981

Quadro sacrificante, 1981

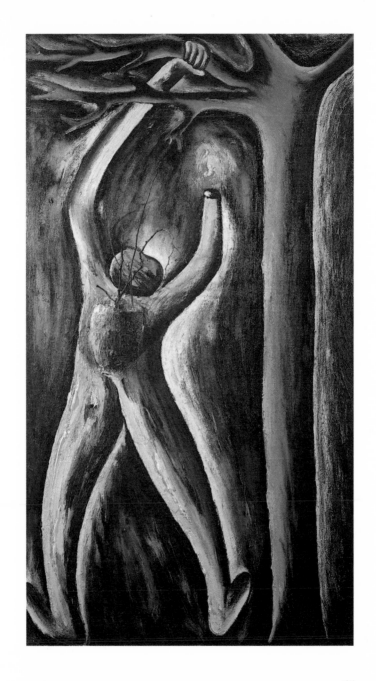

55

»Enzo Cucchi: Zeichnungen«
Kunsthaus Zürich 1982

Vor unserer Ausstellung konnte man großformatige Zeichnungen
Cucchis vereinzelt in Galerien und auf der Ausstellung »Westkunst« in
Köln 1981 kennenlernen. Diese Begegnungen lösten in mir den
Wunsch aus, die großen Kohlezeichnungen einmal im Zusammen-
hang zu zeigen, und als ich Enzo Cucchi 1981 persönlich kennen-
lernte, versuchte ich ihn für dieses Ausstellungsprojekt zu gewinnen.
Zu meiner Überraschung ging er mit Begeisterung auf meinen Plan
ein, sah er doch darin die Möglichkeit, die ursprüngliche Situation
seines Ateliers in der alten Kirche von Gallignano gewissermaßen zu
rekonstruieren. Cucchi hatte diese leerstehende Kirche seit 1980 als
Atelier benutzen können, nachdem es ihm in seiner Wohnung zu eng
geworden war. Der weiträumige Kirchenraum bot ihm die Chance,
große Formate in Angriff zu nehmen. Die Zeichnungen erreichten
Ausmaße bis zu 2,50 m Höhe × 6 m Breite. Zuerst habe er gar nicht die
Absicht gehabt, viele Zeichnungen zu machen; die erste habe dann die
anderen nach sich gezogen, erzählte er. So entstanden nacheinander
entlang der leeren weißen Wände der Kirche acht oder neun Kohle-
zeichnungen, die sich gegenseitig ergänzten und eine innere Bezie-
hung untereinander entwickelten. Es ist nicht von ungefähr, daß sich
in dieser Zeit Cucchis Thematik der »Heiligen« und der »Heroen«, der
»Wunderlandschaften« und der »Steinwunder« entwickelte; die Atmo-
sphäre dieses ehemaligen Kirchenraumes, der in seiner Strenge eine
ungeheure Herausforderung für den Maler darstellte, ist nicht ohne
Einfluß geblieben. Mit der wandbildhaften Monumentalität begann er
der Zeichnung neue Möglichkeiten zu erschließen.

Cucchi hatte die Idee, anläßlich unserer Ausstellung einen Gesamt-
katalog aller großformatigen Zeichnungen zu erstellen, da er dieses
Medium abgeschlossen habe und jetzt an anderen Dingen arbeite. Um
die Vorstellung des großen Formates im Katalog vermitteln zu können,
ließen wir die Abbildungen jeweils über zwei Seiten laufen und wech-
selten sie mit Installationsphotos ab, in denen das Verhältnis zum
Raum ablesbar war. Es war seine erste Einzelausstellung in einem
Museum.
Ursula Perucchi-Petri

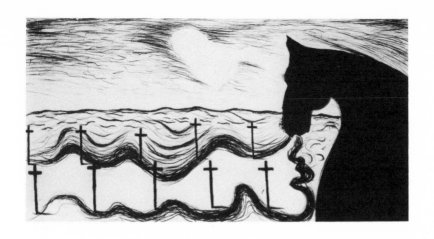

Respiro misterioso, 1982

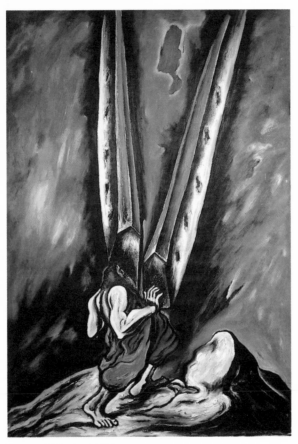

La casa dei barbari, 1982

Enzo Cucchi: Giulio Cesare Roma,
Stedelijk Museum, Amsterdam 1983

Ende 1983 fand im Stedelijk Museum eine Ausstellung des Werkes von
Enzo Cucchi statt, deren Ziel es war, einen Überblick über Cucchis
Arbeiten der letzten Jahre zu bieten, unter besonderer Berücksichti-
gung seiner neuesten Bilder. Der Künstler war noch so jung, daß eine
historisch distanzierende Retrospektive der üblichen Art völlig unpas-
send erschien: Cucchi stand ja nicht am Ende, sondern erst am Anfang
seiner Entwicklung als Maler. Die Konzeption der Ausstellung kristal-
lisierte sich im Laufe der Gespräche heraus, die Edy de Wilde, Jean
Christophe Ammann und Marja Bloem mit Enzo Cucchi in dessen
Atelier führten.

Zunächst trafen wir eine Auswahl der Werke, die wir gerne ausge-
stellt hätten. Doch wurde uns sofort klar, daß Cucchi selbst ganz
andere Pläne hatte. Statt seine Bilder auf konventionelle Weise zu
zeigen, wollte er die Ausstellung gleichsam zum Gesamtkunstwerk
machen. Ihm lag die Idee besonders am Herzen, eine wellenförmige
Linie von einem Raum zum anderen durch die ganze Ausstellung zu
ziehen, so daß die Besucher sozusagen seekrank würden. Um diesen
Welleneffekt zu erzeugen, wollte Cucchi neben dem großen collage-
ähnlichen Bild»Grande disegno della terra« jene Werke zeigen, die er
als »Inseln« bezeichnete. Bei diesen handelte es sich um niedrige,
runde, horizontale Formen (in einem Fall ist die Form vertikal), in
deren Mitte ein Baumstamm steht. Cucchi erklärte uns nochmals
seine Theorie, die wir freilich bereits aus seinen früheren Werken und
programmatischen Äußerungen kannten, daß die Malerei ursprüng-
lich im Mittelmeerraum entstanden sei und sich unmittelbar aus der
Landschaft selbst entwickelt habe: früher habe es ja keine künstlichen
Farben gegeben, sondern nur die Farben der Erde selbst und die durch
den Lichtwechsel hervorgerufenen Tonvariationen. Cucchi meinte,
Legenden, Mythen und Heiligengeschichten seien überaus wichtige
Quellen für die menschliche Phantasie.

Die Inseln waren ein Mikrokosmos, in dem alles sich finden ließ.
Cucchi hatte bereits vorher eine Art Collagetechnik verwendet: nun
begann er, diese Technik zu verfeinern und zur Skulptur hin zu
entwickeln.

Mit dem Ziel, seine Konzeption zu erläutern und insbesondere deren ikonographische Bezüge zu verdeutlichen, nahm Cucchi uns auf eine Reise durch die Marken mit und zeigte uns eine Reihe von typischen Beispielen der Landschaft und Architektur dieser Gegend. Er machte eine Vielzahl von Zeichnungen, die durch die Umgebung inspiriert und dann in der eigenen Einbildungskraft weiterentwickelt wurden. Wir machten auch einige Fotos: später stellte es sich heraus, daß diese Aufnahmen sich als Anregungsquellen für die Phantasie Cucchis in bezug auf diese Orte verwenden ließen.

Besonders wichtig waren ihm die Spuren der Erdrutsche, die kurz zuvor in Ancona abgegangen waren. Die von den Erdrutschen hinterlassenen Verwüstungen, dunkel und beängstigend, erscheinen in den düsteren Bildern wieder.

Viele der Werke für die Ausstellung, einschließlich des »Grande disegno« und der Inseln, waren zum Zeitpunkt unseres ersten Besuchs noch in der Planung. Da ich selbst mehrmals wiederkam, konnte ich jedoch den Entstehungsprozeß beobachten; folglich hatte ich eine ziemlich genaue Vorstellung, wie die Ausstellung schließlich aussehen würde.

Als wir in enger Zusammenarbeit mit dem Künstler die Ausstellung aufbauten, stand seine Idee der wellenförmigen Linie im Mittelpunkt. Das Buch »Giulio Cesare Roma«, dessen Erscheinen mit dem Zeitpunkt der Eröffnung zusammenfiel, enthielt zwar eine Liste und einige Fotos der ausgestellten Arbeiten, doch war es nicht als Katalog konzipiert, sondern sozusagen als Künstlerbuch, das dem Ausstellungsbesucher die Gelegenheit bot, »il luogo della battaglia«, den Schauplatz des soeben ausgetragenen Kampfes, zu besichtigen. Die Zeichnungen, die Cucchi für das Buch machte, waren ein wichtiger Teil der Ausstellung: sie lieferten einen Kontext für die Interpretation der großen, zum Teil dreidimensionalen Arbeiten, in denen die Eigenart der Bildsprache Enzo Cucchis besonders klar hervortritt.

Marja Bloem

Grande disegno della terra, 1983

62

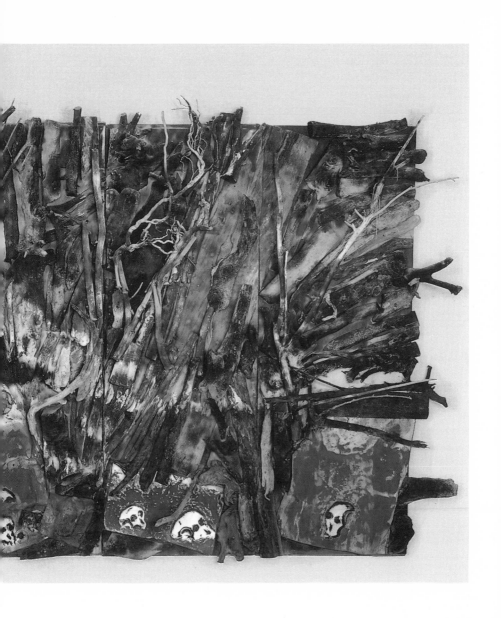

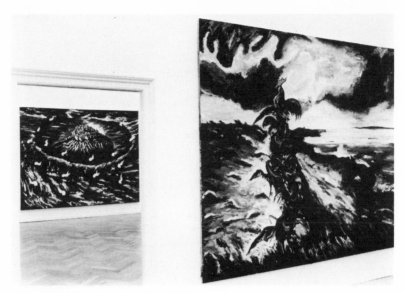

Giulio Cesare Roma, Kunsthalle Basel, 1984

Giulio Cesare Roma, Kunsthalle Basel, 1984

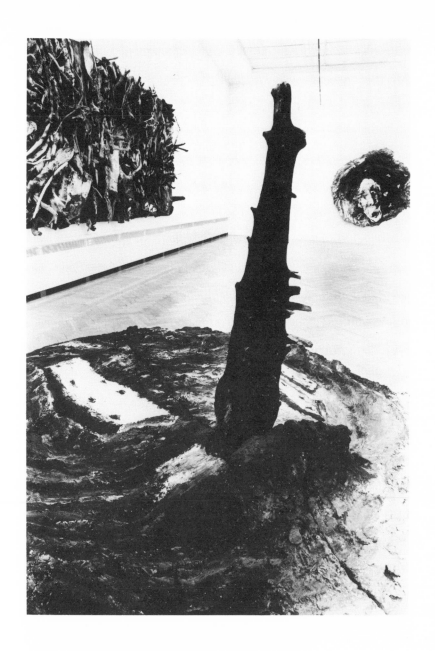

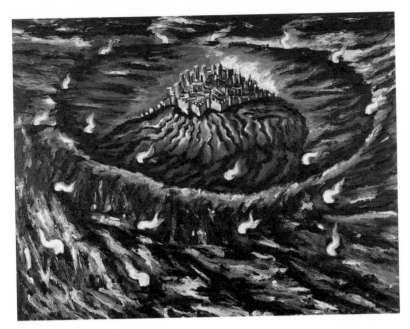

Piú vicino agli Dei, 1983

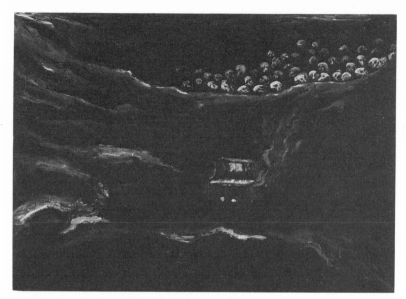

Succede ai pianoforti di fiamme nere, 1983

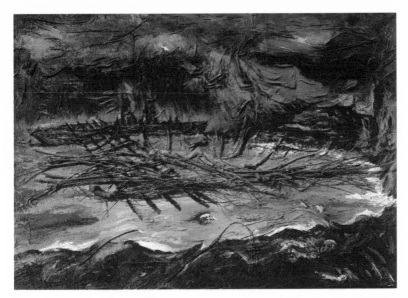

Un quadro che sfiora il mare, 1983

I giorni devono essere stesi per terra, 1983

Enzo Cucchi: Giulio Cesare Roma,
Kunsthalle Basel, 1984

Es war im Frühling 1983, als wir uns, Edy de Wilde, Marja Bloem und ich, in Ancona bei Enzo Cucchi einfanden, um über die Ausstellung zu sprechen, die im Spätherbst in Amtersdam und im Januar/Februar 1984 in Basel stattfinden sollte.

Edy kam mit einem Aktenkoffer voller Ektachrome. Ihm war daran gelegen, eine Auswahl zu treffen, die einen würdigen Überblick des bisher Geleisteten zeigen sollte. Natürlich sollte die Auswahl neue Werke nicht ausschließen. Von Enzo wußte ich seit geraumer Zeit, daß eine solche Ausstellung für ihn nicht in Frage kommen konnte. Er hatte eine ziemlich genaue Vorstellung der Ausstellung. Sein Kopf schien vor Bildern zu bersten. Er wollte nur neue Werke zeigen. Edy war skeptisch, holte immer wieder das eine oder andere Ektachrome aus seinem Aktenkoffer hervor; aber Enzo wehrte ab und erzählte uns, in seiner für ihn typischen Art und Weise, die an Eindringlichkeit nichts zu wünschen ließ, wie die Werke aussehen würden.

Natürlich konnten wir uns die Werke nicht vorstellen, und schließlich bat ihn Edy doch aufgrund einiger Zeichnungen seine Ideen zu visualisieren. Es war ein wunderschöner warmer Tag, und Enzo beschloß mit uns ans Meer zu fahren. Auf einem Stein sitzend begann er, Seite um Seite, auf einem großformatigen Block, Räume und Werke zu zeichnen. Ich kam aus dem Staunen nicht heraus. Die Bilder jagten sich, welche die Hand, dem Ansturm kaum gewachsen, zu bewältigen suchte. Der Wind kam vom Meer. Es war ein lauer Wind, mit dem Föhn vergleichbar, der mich leicht melancholisch stimmte. Ich erinnere mich genau an diese beiden Stimmungsmomente: Entrückung und Erregung. Spätabends in der Hotelbar war auch für Edy die Entscheidung gefallen. Er spürte die Notwendigkeit Enzo Cucchis, neue Werke zu schaffen, und er akzeptierte sie.

Bereits im Vorfrühling war ich in Ancona gewesen und hatte mit Enzo an die 200 Schwarzweiß-Fotos gemacht. Er besaß damals einen großen alten Mercedes. Manchmal hielt er den Wagen plötzlich an und bat mich, von einem Gebäude oder Gemäuer oder auch einer Landschaft eine Aufnahme zu machen.

Als wir uns, Marja und ich, im Sommer wieder in Ancona einfanden,

um über den Katalog zu sprechen, der längst inhaltlich feststand, hatte Enzo eine größere Anzahl von Fotos mit Kugelschreiber überarbeitet. Wir besprachen die Abfolge der Zeichnungen und bauten auch die Fotos ein.

Natürlich waren Judith und ich schon vorher wieder in Ancona gewesen, um uns über den Fortgang der Arbeiten zu orientieren. Enzo war von einer unerhörten Arbeitskraft erfüllt. Die Werke entstanden simultan an verschiedenen Örtlichkeiten u. a. auch in einer kleinen ausgedienten Kirche, hoch oben auf einem der unzähligen Hügel, die Ancona umgeben und das Land der Marken prägen.

Aufgrund der Ausstellung im Stedelijk Museum Amsterdam hatte ich mir einen Installationsplan für die Kunsthalle Basel gemacht, der genau den Vorstellungen von Enzo entsprach, wobei er sogar zusätzlich zwei Werke eingeplant hatte, die für Amsterdam noch nicht bereit waren. Das eine »Danza delle vedove matte« kaufte in der Folge die Emanuel Hoffmann-Stiftung. Es hängt heute im Museum für Gegenwartskunst in Basel.

Den Jahreswechsel 83/84 verbrachten wir bei Emilio Mazzoli in Modena und freuten uns gewaltig auf die Ausstellung in Basel.

Jean-Christophe Ammann

Sono tornate a fiorire le viole, 1983

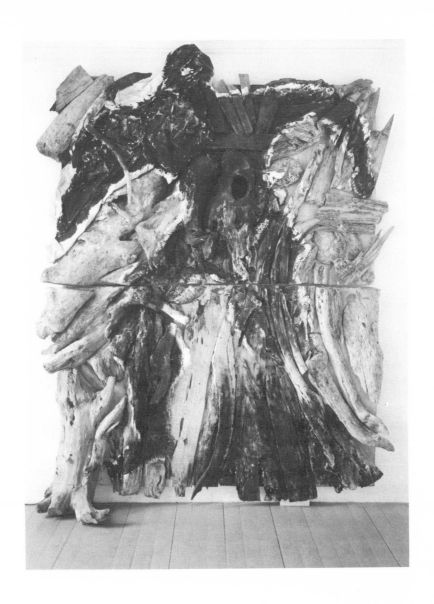

Il sentiero di un albero antico, 1983/84

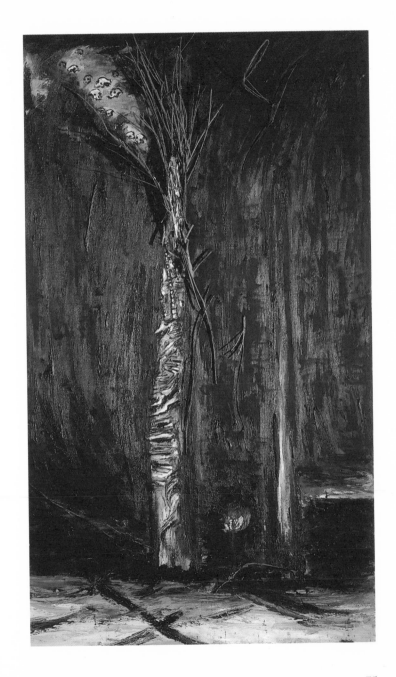

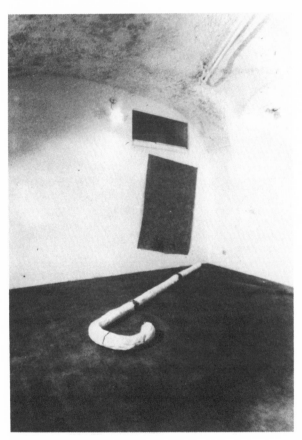

Alla lontana alla francese, 1978

»... die Erde kommt ans Licht ...«
Zu den plastischen Arbeiten von Enzo Cucchi
Martin Schwander

Die um 1980 einsetzende Rezeption von Cucchis Schaffen richtete ihr Augenmerk – wie bei seinen Altersgenossen in Europa und in Amerika – einzig auf das Bild, das in jener Zeit von einer jungen Künstlergeneration einer neuen Bestimmung zugeführt wurde. Dieser Aneignungsprozess, in den etwas später auch Cucchis großformatige, bildhafte Zeichnungen eingeschlossen wurden, verdeckte jedoch den Reichtum und die Komplexität der Anfänge seines Schaffens. Übersehen wurde zum Beispiel, daß Cucchi in seiner experimentellen Frühzeit Ausstellungen einrichtete, in denen er Flächendarstellungen und plastische Elemente in konzisen Rauminstallationen aufeinander bezog. Daß die Einsichten, die er dabei gewann, mit der Konzentration auf das Tafelbild zu Ende der siebziger Jahre nicht zu einem abgeschlossenen Kapitel seiner künstlerischen Entwicklung gehören, wird die Analyse des Werkes »L'ombra vede« deutlich machen (vgl. Abb. 157).

Die Brunnenplastik »Scultura andata/scultura storna«

Symptomatisch für das beschriebene Verständnis von Cucchis Schaffen zu Beginn der achtziger Jahre ist die Aufnahme, die seiner ersten vollplastischen Arbeit, der Brunnenplastik »Scultura andata/scultura storna«[1), bereitet wurde. 1982, auf der Berliner »Zeitgeist«-Ausstellung erstmals in einem größeren Rahmen präsentiert, hat das Gemeinschaftswerk – Cucchi hatte den Brunnen zusammen mit Sandro Chia im Sommer desselben Jahres realisiert – mehrheitlich eine tiefgehende Irritation ausgelöst. Anlaß dazu lieferte die Arbeit aus mehreren Gründen: Sie deckte sich in keinem Punkt mit den Kategorien, die die Skulptur der sechziger Jahre zur Norm für das plastische Schaffen erhoben hatte. Äußere Zeichen für diesen Bruch sind das »Von-Hand-Modellieren« eines Tonmodells und die Wahl von Bronze für den Guß. Das Material Bronze verkörperte für das plastische Schaffen der sechziger und siebziger Jahre den Inbegriff aller traditionellen Werte der europäischen Skulptur, die es zu überwinden galt. In der Folge verlor es seine führende Stellung in der Materialhierarchie der bildenden Künste, die es bis anhin auch innerhalb der Avantgarde hatte wahren

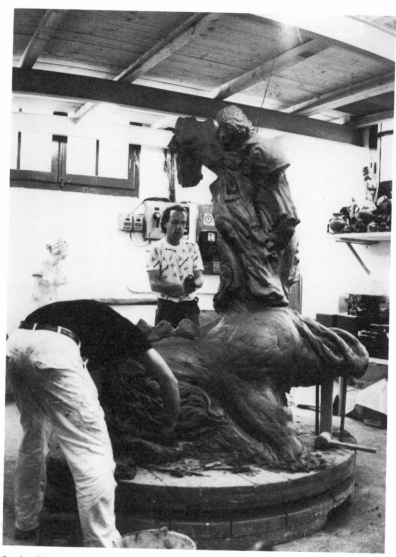

Sandro Chia und Enzo Cucchi, Scultura andata/scultura storna, 1982

können. (So hat zum Beispiel noch Alberto Giacometti die meisten seiner Plastiken in Bronze gießen lassen.) Schwerwiegender als die Materialwahl, obwohl untrennbar mit ihr verbunden, wog jedoch die Tatsache, daß die Arbeit von Chia und Cucchi dem Grundkonzept der vorhergehenden Generation – dem ›specific object‹ als einem auf sich selbst bezogenen Gegenstand, der auf die positive Kraft seiner Faktizität baut – diametral entgegengesetzt ist. Es lassen sich an ihr unschwer Sinnkonfigurationen ablesen, die mit Gegenständen aus der Erfahrungswirklichkeit in Beziehung gebracht werden können. In dieser Perspektive erscheint es als folgerichtig, wenn sich die Arbeit auch über eine weitere Grundannahme der modernen Skulptur hinwegsetzt: Indem sie als Brunnenplastik konzipiert ist, verzichtet sie explizit auf den Autonomieanspruch des Kunstwerks und fügt sich stattdessen in ihrer konkreten Funktionsbestimmtheit in kunstfremde Zusammenhänge ein.

Diese Brüche mit den Spielregeln der Skulptur der beiden vorhergehenden Jahrzehnte sollen aber nicht zur Annahme verleiten, daß der Brunnenplastik von Chia und Cucchi mit den Grundbegriffen, die die moderne Skulptur etabliert hat, nicht beizukommen wäre, daß sie damit unter dem Etikett Trans-Avantgarde oder postmoderne Kunst ein Jenseits der durch die Avantgarde geprägten Wertmaßstäbe inaugurierte. Im Gegenteil, wir sollten uns fragen, ob die Irritation, die die Brunnenplastik ausgelöst hat, nicht viel eher daher rührt, daß sich unsere Vorstellung der modernen Kunst seit den späten fünfziger Jahren zusehends eingeengt hat, so daß im Laufe dieses Reduktionsprozesses der Sinn für die Komplexität und die Vielfalt der Moderne verloren ging.

Von besonderem Interesse in diesem Zusammenhang ist, daß in Italien ein Wissen für primäre Gestaltaufgaben des plastischen Schaffens und der dafür verwendeten Materialien lebendig geblieben ist, das nördlich der Alpen spätestens im 19. Jahrhundert durch die Etablierung einer Hierarchie der Gattungen und der damit verbundenen Reduktion der Materialien auf wenige, der Bildhauerei für würdig befundene Werkstoffe ausgelöscht wurde. Ein bezeichnendes Beispiel für diesen Sachverhalt liefert der Avantgardekünstler Lucio Fontana, der es sich nicht nehmen ließ, auch als er mit seinen »Concetto spaziale-Bildern« bereits internationale Anerkennung gefunden hatte, weiterhin Keramikarbeiten zu modellieren. Dieses Modellieren wurde von einem mediterranen Wissen, das zum Beispiel auch von

Picasso und Miró geteilt wurde, getragen, daß das Arbeiten in Ton oder Lehm zu den primären Materialerfahrungen der Menschheit gehört, und das Formen von Gefäßen am Anfang jedes plastischen Gestaltungswillens steht.

Auf diese frühzeitlichen Bezüge verweist ein Aquarell, das Cucchi in Zusammenhang mit seiner Brunnenplastik 1982 gemalt hat. Auf dem in dunklen Farbtönen gehaltenen Blatt sind zwei Elemente aufeinander bezogen: Der Mundöffnung einer grotesken Gesichtsmaske, die an einem Berghang angebracht ist, entspringt ein Wasserstrahl, der sich – wie vom Winde getragen – neben einem halbkreisförmigen Wasserbecken auf die Erde ergießt. In großen Buchstaben prangen über der Darstellung die Worte »Scultura storna«. Ein programmatischer Anspruch manifestiert sich hier, der vor dem Hintergrund des zuvor Beschriebenen in seiner Bedeutungsdimension einsehbar wird: Die Skulptur ist wieder zum Leben erwacht, da sie sich wieder ihrer Bestimmung bewußt geworden ist. Ihre ursprüngliche Bestimmung ist das Hervorbringen von Gefäßen, die dazu dienen, das aus dem Erdinnern hervorquellende Wasser zu fassen und damit dem Menschen zur Verfügung zu stellen. Die Brunnenplastik selbst spiegelt diese Zusammenhänge. Den Wellen, in denen ein Fisch zu erkennen ist, entsteigt ein pferdeähnliches Fabeltier, das auf seinem Rücken ein aufrecht stehendes kindliches Wesen trägt. Wasser – Fisch – pferdeähnliches Tier – einfache Stufe menschlichen Lebens: diese pyramidale Abfolge von niederen zu höheren Lebensformen ruft in Erinnerung, daß das Wasser am Anfang von allem organischen Leben steht[2]. Damit schließt sich der Kreis, und der programmatische Anspruch, den Chia und Cucchi mit dieser Arbeit erheben, wird vollends einsehbar. So wie das Wasser in der Erdgeschichte die Voraussetzung bildet für den Evolutionsprozeß alles Kreatürlichen, stehen Gefäße und Brunnenanlagen am Anfang des bildnerischen Impulses des Menschen, da ihm diese dazu dienen, das Wasser, auf das er für sein Fortkommen angewiesen ist, zu sammeln und zu bewahren.

Diese Zusammenhänge blieben nicht ohne Einfluß auf die Gestalt der Arbeit. Die plastische Masse befindet sich in einem Zustand der Erregung; die verschiedenen Formen von Leben gehen in einem lyrischen Schmelz, der an Medardo Rosso gemahnt, ineinander über. Alles Lebendige ist von denselben formenden Kräften durchwirkt. Der plastische Körper zeigt sich selbst permanent im Prozeß der Formwerdung.

Die fließenden, die Gestalt alles Kreatürlichen bestimmenden Kräfte sind auch der Schlüssel zum Verständnis der Rückseite der Arbeit, die in keiner Weise mit der Vorderseite kongruent ist ... Eine dramatisch bewegte Landschaft, in der ein qualmender Zug neben der langgestreckten Form eines Hauses vorbeizieht, nimmt den Ort des Fabeltieres auf der Vorderseite ein. Der Kammform auf dem Rücken des Tieres kommt in der Hinteransicht die Bedeutung einer Bergkette zu. Organisches und Anorganisches, Kreatürliches und Zivilisatorisches sind einander zugeordnet; die Leben generierenden Kräfte umfassen die Erde als Ganzes. Damit bewahrheitet sich die Maxime, die Cucchi im Hinblick auf seine Malerei formuliert hat, auch für sein plastisches Schaffen: »La pittura vuole vedere tutta la terra.«[3]

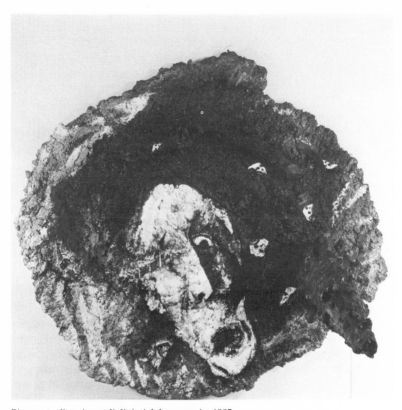

Bisogna togliere i grandi dipinti dal paesaggio, 1983

Die Plastik für Basel

In dem Maße, wie Cucchi in seiner Kunst die der Erde innewohnenden Kräfte und Bewegungen zum Thema wurden, drängte es ihn, diese nicht nur mit illusionistischen Mitteln darzustellen, sondern sie in ihrer Materialität greifbar werden zu lassen. Damit erweist sich der Vorstoß in die Dreidimensionalität als eine innere Notwendigkeit in Cucchis Schaffensprozeß.

Eine entscheidende Bedeutung kommt in diesem Zusammenhang einer Werkgruppe zu, die Cucchi 1983 im Hinblick auf seine Einzelausstellungen im Stedelijk Museum, Amsterdam, und in der Kunsthalle in Basel geschaffen hat. Die Verschränkung von malerischen (das bemalte, scheibenförmige Bodenrelief) und plastischen (der in den Raum aufragende, verkohlte Baumstamm) Elementen erzeugt in einer Arbeit wie »I disegni vivono nella paura della terra« eine Wahrnehmungsstruktur, die in Cucchi's plastischen Arbeiten für Basel und Louisiana von grundlegender Bedeutung sein wird. Sie ist durch einen abrupten Perspektivenwechsel beim Übergang von einem Medium zum anderen gekennzeichnet: Die gemalte Landschaft auf der Bodenplatte überblickt der Betrachter in extremer Aufsicht; dem etwas mehr als menschenhohen, vollplastischen Element der Arbeit begegnet er auf Augenhöhe. Daß diese Wahrnehmungsstruktur auch eine Reflexion über die spezifischen Qualitäten der Medien Malerei und Plastik beinhaltet, wird im Zusammenhang mit der Basler Arbeit zu erörtern sein.

Am Anfang der Plastik für den Merian-Park in Basel[4] stand die Idee, überlebensgroße, totemhafte Wesen ins Dickicht der Bäume zu stellen. Die ausgeführte Arbeit, die die anfänglichen Vorstellungen an Größe und Aufwand bei weitem übertraf, fand ihren Standort jedoch am Fuße eines sanft ansteigenden Hanges, der den Abschluß eines weiten Feldes bildet. Auf Grund dieser exponierten Lage sind ihre beiden in den Himmel ragenden Teile von einer Vielzahl von Stellen im Parkgelände aus sichtbar. Doch erst beim Nähertreten erfährt der Betrachter den Reichtum und die Komplexität der Arbeit. Die beiden in einer bedrohlichen Schräglage in den Himmel ragenden Elemente entwachsen einer Bodenversenkung, die an den Rändern kraterförmig ausgefranst ist. An ihrem rechten Rand sind drei rot-orange Tiergestalten zur Hälfte in den weich anmutenden Grund eingelassen: ein Rhinozeros und zwei Kamele. Die beiden nach oben sich stark

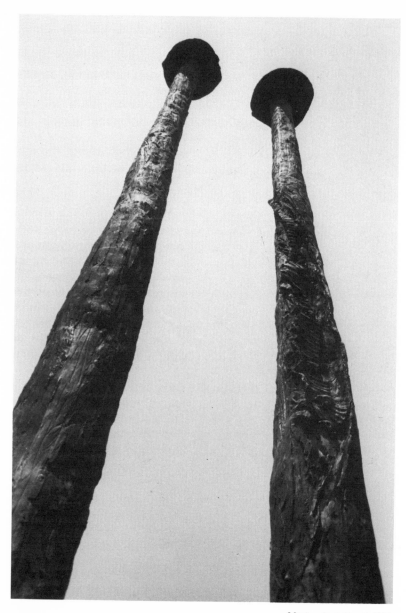

Merian-Park Basel, 1984

verjüngenden Teile der Arbeit sind mit winzigen Totenköpfen, die wie Pilze an einem Baumstamm kleben, übersäht. Der rechte Mast ist zusätzlich an seiner Unterseite zur Hälfte aufgeschlitzt. Aus seinem Inneren treten weitere Totenköpfe hervor, aber auch ein mehrfach unterbrochenes, sich schlangenförmig nach oben windendes Band von flachen Quadern.

»... die Erde kommt ans Licht, die Skultptur findet hier ihren Ursprung[5]« – Dieses Bild von der Entstehung der Skulptur führt ins Zentrum der Cucchis Schaffen zugrundeliegenden Vorstellungen. Sein Schaffen ist bestimmt von der Vergegenwärtigung einer Natur, die das radikale Gegenteil der domestizierten Park-Natur ist. Für Cucchi ist die Natur die Urmacht, die in blinder Inhumanität voranschreitend sich dem vernunftmäßigen Zugriff des Menschen entzieht. Ihr Energiepotential, das sich aus sich selbst heraus erneuert, ist unerschöpflich: In Erdbeben, permanenten Vulkanausbrüchen, Bergstürzen, Springfluten und anderen Naturkatastrophen, erfährt der Mensch die der Natur innewohnende Gewalttägigkeit. Wer diese Naturkatastrophen für Ausnahmen hält und sich auf der Erde in Sicherheit wiegt, gibt sich einer Illusion hin. Unter einer dünnen Kruste ist die Materie in stetigem Fluß. In Afrika ist für Cucchi die Natur in ihrer prozeßhaften Urtümlichkeit am lebendigsten geblieben:»Vom Gesichtspunkt der Skultptur aus ist Europa die aufgewühlteste Erde ... Alle ›jungen‹ Berge stoßen aus Afrikas Süden her ... Unser nächtlicher und dunkler Traum.«[6] In Mitteleuropa hingegen hat der Prozeß der Zivilisation, der zur Vorherrschaft des Materialismus und Intellektualismus geführt hat, die Menschen von diesen wesentlichen Lebenszusammenhängen entfremdet. Der Kunst kommt in dieser Situation die Aufgabe zu, dem Menschen wieder die Augen für diese Zusammenhänge zu öffnen, von denen letztlich sein Leben abhängt.

Die beiden aus der Erde hervorstoßenden Elemente verleihen in der Basler Plastik der Bedrohlichkeit der Naturkräfte unmittelbar anschauliche Evidenz. Dieselbe Formkonstellation findet sich in einer Zeichnung wieder, die zum thematischen Umfeld der Plastik gehört. Ihre Wirkung auf den Betrachter ist jedoch grundlegend verschieden von der der Plastik. Der Grund liegt darin, daß der Plastiker Enzo Cucchi in seinem »Versuch, einen Augenblick festzuhalten ... unter Europa zu ›sehen‹, einen Augenblick zuzuhören und einen Moment lang die tiefgreifenden Bewegungen dieser Erde zu verlangsamen«[7], mit einem Material (Ton/Lehm) arbeitet, das selbst Erde ist. Diese

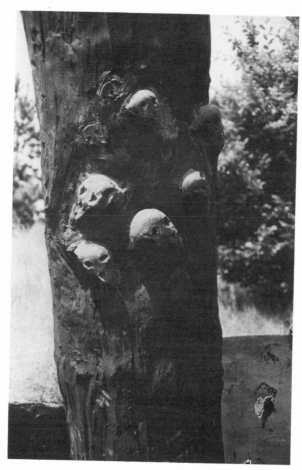

Skulptur im Merian-Park Basel (Detail)

innere Korrespondenz zwischen Material und Darstellungsgegen-
stand verleiht der Plastik eine Wirkung, gegen die eine Flächendar-
stellung, die von ihrem Darstellungsgegenstand kategorial geschie-
den ist, nicht aufkommen kann. Der Plastiker Enzo Cucchi findet
demnach bereits in den von ihm verwendeten Materialien die energe-
tischen Eigenschaften der Natur vor, die er in seinem dreidimensiona-
len Schaffen zur Anschauung bringen will. Dieser Einsicht tut die
Tatsache keinen Abbruch, daß die Basler Plastik sich in ihrem finalen
Zustand in einem anderen, beständigeren Material präsentiert. Die
Bronze ist so lange legitimes Mittel zum Zweck einer dauerhaften
Präsentation der Arbeit, wie die Materialqualitäten der Gußvorlage
(das vom Künstler modellierte Original) durch den Bronzemantel
hindurch anschaulich bleiben. (In dieser Weise haben auch Plastiker
wie Medardo Rosso und Alberto Giacometti unter der Vorgabe figura-
ler Plastik gearbeitet.) Der Maler-Plastiker Lucio Fontana ist Cucchi in
diesem Wissen um das Gestaltpotential, das in der zu bearbeitenden
Materie selbst steckt, vorangegangen. 1959/60 hat er eine Gruppe
von plastischen Arbeiten geschaffen, denen er den Namen »Natura«
(vgl. Abb. S. 145) gab: Aus dem Inneren einer kugelförmigen Bronze-
masse scheinen Energien frei zu werden, die sich wie in einem Vulkan
einen Weg nach außen schaffen. »In ihrer kompakten Schwere und

gewollten Unförmigkeit wirken sie wie Raumkörper oder Absprengungen aus einer fremden Sphäre, wie archaische Gesteinsformationen voll lebendiger, in unsere Zeit hinübergeretteter Vitalität.«[8]

Bewußt wurden bisher neutrale Begriffe zur Bezeichnung der weithin sichtbaren Teile der Plastik verwendet, da eine vorschnelle Denotation ihr Bedeutungspotential beeinträchtigen würde. Denn gerade ihre letztliche Unbestimmbarkeit, die eine Vielzahl von teilweise gegensätzlichen Assoziationen ermöglicht (z.B. verkohlte Baumstämme, riesige Pilze, aber auch Erinnerungen an die Fliegerabwehrkanonen im Zweiten Weltkrieg), offenbart die Fremdartigkeit und schöpferische Kraft der Natur. Die Bedrohlichkeit der beiden Masten erfährt der Betrachter spätestens dann, wenn er unter ihnen steht. Gleichzeitig gewährt die Weite und Leere des Himmels dem nach oben geführten Blick Erleichterung. Da die Masten jedoch im Gegensatz etwa zu Brancusi's »Endloser Säule« in Tagur Jiu (Rumänien) nicht in beliebiger Verlängerung denkbar sind, schaffen sie keine Verbindung zwischen dem Irdischen und einer transzendenten Ordnung. In diesem Zusammenhang wird auch die Bedeutung der rätselhaften »Innereien«, die aus dem Schlitz am rechten Element hervorquellen, einsehbar. Das schlangenförmig, nach oben sich windende Band von flachen Quadern, das dabei zum Vorschein kommt, kehrt im zeitgleichen Gemälde »Il sentiero di un albero antico« (Abb. S. 75) wieder, wo es eine Art Rückgrat eines Baumstammes bildet. Im Gemälde wie in der Plastik kann dieses Band als eine Art Pfad oder Himmelsleiter gedeutet werden, die im Medium des Baumes (Baum der Erkenntnis) das Irdische mit einer transzendenten Instanz verbindet. In beiden Darstellungen bricht dieser himmelwärtsstrebende Elan jedoch jäh ab: Der Austausch zwischen Unten und Oben ist unterbrochen.

In der Plastik wurzeln die beiden Elemente in einer Mulde, die wie ein invertierter Sockel funktioniert, indem sie eine von den Gesetzmäßigkeiten des Realraums abgekoppelte Raumzone schafft. Ein Blick in ihr Inneres ist gleichzeitig ein Blick ins Innere der Erde, wo sich die Kräfte anstauen, die ans Licht drängen. Auf ihrem fließenden Grund, dieser Matrix alles Lebendigen, amalgamieren die Relikte der Erdgeschichte: »Die Skulptur ist nicht nur eine alte Ablagerung von Völkern, Rassen, Geschmäckern, sondern sie bewahrt wie in einem Tabernakel das Wasser, den Regen, das Feuer und die Landschaften von so vielen Regionen Europas.«[9] Die Tiere, die sich auf diesem aufgewühlten,

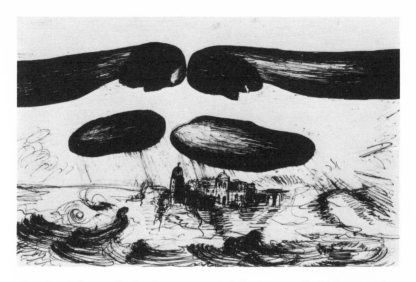

aber fruchtbaren Boden bewegen, sind Zeugnisse für Urformen des Lebens vor dem Menschen: »Mentre nel ventre dell' Europa si depositivano cose meravigliose. Nessun pittore viveva ai tempi dei grandi mammiferi elefanti renne ...«[10]

Mit der Senke grenzt die Plastik ihren eigenen Landschaftsraum aus. Die in ihren reliefartigen Grund eingelassenen Tiere setzen den für ihn gültigen Maßstab fest. Der Betrachter, der sich auf diese Größenverhältnisse einstellt, erfährt sich als unendlich klein, gleichzeitig sprengen die beiden, seine physische Existenz bedrohenden Mäste, von denen er nur die Ansätze sieht, die Grenzen seines Vorstellungsvermögens. In diesem Augenblick stellt sich in ihm das Gefühl des Sublimen ein: »Es ist eine Lust, die mit Unlust vermischt ist, eine Lust, die aus der Unlust hervorgeht; und zwar aus Anlaß eines Gegenstandes, der schlechthin groß ist – der Wüste, eines Berges, einer Pyramide – oder schlechthin mächtig – des sturmbewegten Ozeans, eines Vulkanausbruchs.«[11]

Der Blick in die Senke fördert zudem auch eine Wahrnehmungsstruktur an den Tag, wie sie schon von der Arbeit »I disegni vivono nella paura della terra« her bekannt ist: Der reliefartige Grund der Senke und die beiden aus ihm hervorschießenden vollplastischen Elemente sind so aufeinander bezogen, daß die Plastik aus keinem Blickwinkel als räumliche Einheit erfaßt werden kann. Der Betrachter

erfährt dabei die Differenz zwischen dem aus einer Vielzahl von Teilansichten synthetisierten Bild der Plastik in seiner Vorstellung und deren faktischen Erscheinung im Raum als das Spezifische am Wahrnungsakt dreidimensionaler Gebilde. Beim Übergang vom reliefartigen Grund zu den beiden vollplastischen Elementen entsteht im Betrachter die Vorstellung, daß diese beiden Teile der Arbeit, obwohl sie unauflösbar miteinander verbunden sind, verschiedenen Raum- und Zeitdimensionen angehören. Die beiden Maste ragen als unverrückbares Gegenüber, als Fix- und Orientierungspunkte in den Betrachter-Raum. Der Landschaftsraum in der Senke entzieht sich hingegen seinem Zugriff. Er ist wie in die Ferne gerückt. Der Betrachter verliert dabei das Bewußtsein für die realen Zusammenhänge, in denen er steht, und läßt sich in imaginäre Zeiträume davontragen. Damit werden mit dieser Wahrnehmungsstruktur nicht nur die spezifischen Eigenschaften der Plastik, sondern gleichzeitig auch die der Malerei reflektiert. Vor dem Landschaftsrelief gibt sich der Betrachter der illusionären Kraft der malerischen Weltverzauberung hin; im dreidimensionalen Element trifft er auf dauerhafte, vollkörperliche Formwirklichkeit. Johann Gottfried Herder hat in seiner Schrift »Plastik« (1778) bereits auf diesen Wesensunterschied zwischen Malerei und Skulptur hingewiesen: »Die Bildnerei ist Wahrheit, die Malerei Traum: jene ganz Darstellung, diese erzählender Zauber – welch ein Unterschied! und wie wenig stehen sie auf einem Grunde! Eine Bildsäule kann mich umfassen, daß ich vor ihr knie, ihr Freund und Gespiele werde, sie ist gegenwärtig, sie ist da. Die schönste Malerei ist Roman, Traum eines Traumes.«

Die Plastik für Louisiana

Vor dem Hintergrund der Ausführungen über die Basler Plastik mag es erstaunen, daß die Plastik[13], die Cucchi 1984/85 für den Skulpturenpark des Louisiana Museum of Modern Art in Humlebaek, Dänemark, geschaffen hat, das ergänzende Gegenstück zur Basler Arbeit darstellen soll. Bei einem ersten Augenschein spricht alles dagegen: Cucchi wählte für seine neue Plastik keinen zentralen Standort, von dem aus sie den Umraum dominieren könnte, sondern eine abgelegene, verwilderte Stelle am Rande der Parkanlage in direkter Nachbarschaft der Dünen und des Meeres. Die Arbeit bietet sich als eine langgestreckte, nur wenige Zentimeter dicke, aber über zehn Meter lange »Zunge« aus Bronze dar, die vollständig auf der Erde aufliegt. Aus dieser undifferenzierten Masse ragen einzig am einen Ende zwei feine, antennenartige Formen in die Höhe, denen Cucchi den Namen Esserini[14] gegeben hat. Nicht weit davon entfernt führt ein Loch in die Tiefe der Erde.

Wasser ist Bestandteil der Arbeit wie bei der Brunnenplastik von 1982. An zwei Orten tritt es in Erscheinung: Einerseits benetzen zwei Rinnsale, die aus zwei neben den Esserini in die plastische Masse eingesunkenen Totenköpfen hervortreten, die bronzene Haut der Zunge; andererseits quillt das Wasser in dünnen Strahlen aus der Innenwand der kreisrunden Erdöffnung, Totenköpfe und langgestreckte Hausformationen mit sich in die Tiefe ziehend. Dort sammelt es sich an, sodaß der Blick in das Loch einem Blick in einen brodelnden Sodbrunnen gleicht.

Aufgrund dieser Beschreibung scheint das Trennende zwischen der Louisiana- und der Basler Arbeit zu überwiegen. Der Betrachter ist in Louisiana nicht mit raumverdrängender und raumbeherrschender, vollplastischer Formwirklichkeit konfrontiert.

Ebenso ist der Louisiana-Arbeit die eruptive Dramatik der Basler Plastik und die damit zusammenhängende Erfahrung gesteigerter Zeitlichkeit (zeitlich zugespitzte Bewegung, die im Momente gefroren wirkt)[15] fremd. Sie schlägt den Betrachter nicht unmittelbar in ihren Bann, sondern erschließt sich ihm in einem zeitlichen Kontinuum.

Wichtiger, als dieser Nachweis unterschiedlicher Wahrnehmungsstrukturen, ist jedoch die Einsicht, daß die Vergegenwärtigung von Naturprozessen die Louisiana- und die Basler Arbeit verbindet. Denn auch in der Plastik in Louisiana kommt die Erde ans Licht – jedoch in einem anderen Aggregatzustand. In ihrer Beschaffenheit ist sie als

ganze aufs Engste mit der schlammigen Masse auf dem Grund der Senke in der Basler Arbeit verwandt. In Louisiana quillt dieser Urstoff jedoch auf der Erdoberfläche. Der Ausfluß erscheint als eine unförmige Masse. Es ist Materie in ihrem primären Zustand – vor jeder genetischen Differenzierung. Ihre weiche Oberfläche und ihre formlosen Ränder suggerieren eine träge, zähflüssige Konsistenz. Die langgestreckte Form, die sie vor den Augen des Betrachters angenommen hat, scheint zufällig und beliebig und daher stetigen Veränderungen unterworfen.

Dieser gallertartige Urstoff soll in Cucchis Vorstellung »wie ein Hut auf der Erde sein, fein und leicht ... sehr, sehr nahe an der Erde ... um sie zu wärmen.«[16] Er steht am Anfang der Erd-Geschichte. Zusammen mit dem Wasser bildet er die Matrix, der alle höheren Formen des Lebens entstammen, und in die sie nach ihrem Tod zurückkehren. Dieser organische Kreislauf von Entstehen und Vergehen vollzieht sich vor den Augen des Betrachters: Während die Totenköpfe in die Erdmasse einsinken, ist daneben in den »Esserini« eine rudimentäre Form biomorphen Lebens im Enstehen begriffen. Das Wasser, das in diesem Geviert hervorrieselt, führt diesen Prozessen die notwendigen Nährstoffe zu.

Gleichzeitig aber deutet das Wasser, zusammen mit der dickflüssigen, der Erde entquollenen Masse, darauf hin, daß die Erde in ihrem Innern ohne feste Konsistenz ist. Ein Blick in das Loch unterstreicht diese Annahme: Das Wasser, das unter der Erdoberfläche strömt und sich im Erdinnern zu brodelnden Seen anstaut, kann die dünne Erdkruste zum Einbrechen bringen – und die Zeugnisse menschlicher Zivilisation mit sich in die Tiefe reißen. In dieser Veranschaulichung einer Naturkatastrophe, die jeden Tag eintreten könnte, wird deutlich, wie sehr Cucchis Naturverständnis im mediterranen Lebensraum wurzelt. Demokrit erklärte Erdbeben durch Überdruck von unterirdischen Wassern bedingt – eine Ansicht, die auf den uralten Glauben, daß Erdbeben »Wirkungen des Poseidon« seien, zurückzugehen scheint. Noch Leonardo da Vinci sah dieselben Naturprozesse für die Unbeständigkeit der Erde verantwortlich. Motiviert von wissenschaftlichem Forschungsinteresse versuchte er, in einer Serie von Zeichnungen das Ausbrechen unterirdischer Wassermassen und seine Folgen (Erdbeben, Überflutung von Städten und Dörfern, Bergstürze) zu erklären[17]. Wie sehr Cucchis Naturverständnis von diesem archaischen Wissen um den unbeständigen, brodelnden Untergrund der

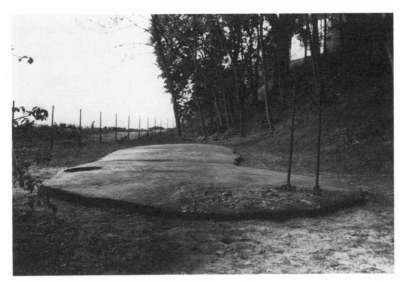

Louisiana Museum Humlebaek, 1985

Erde (in Italien) geprägt ist, bringt er in lapidarer Weise zum Aus-
druck: »Italia questa terra! sta a bagno maria nel mare.«[18]

Die Erde kommt demnach in der Louisiana-Arbeit in höchst ambi-
valenter Weise ans Licht. Einerseits bedeutet das Hervorquellen der
Stoffe, die in ihrem Innern enthalten sind, daß die Zivilisationsarbeit
des Menschen jederzeit zunichte gemacht werden kann. Dem Men-
schen steht es daher gar nicht zu, seinem geschichtlichen Handeln
eine Finalität zu unterlegen, da die menschliche Geschichte nur einen
Moment innerhalb der alles umgreifenden Naturprozesse (Erdge-
schichte) darstellt. Andererseits sind das Wasser und die gallertartige
Urmasse die Voraussetzung, daß es überhaupt organisches Leben auf
der Erde gibt.

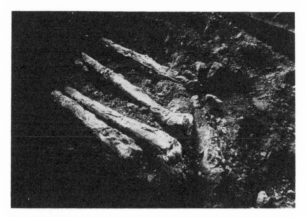

Esserini, 1984

Die Guggenheim-Plastik

Der innere Zusammenhang zwischen den Werken in Basel und Louisiana hat gezeigt, daß bei Cucchi Arbeiten aus der gleichen Periode untereinander eine Art Gemeinschaft bilden können. Dies trifft auch auf die beiden plastischen Arbeiten zu, die 1986 entstanden sind. Die eine zeigt Cucchi erstmals im Rahmen seiner Einzelausstellung im Solomon R. Guggenheim Museum, New York, im Frühjahr 1986, die andere (»L'ombra vede«) ein Jahr später in der Galerie Crousel-Hussenot in Paris. Beide Werke sind für Innenräume konzipiert. Wie wirkt sich diese Verlagerung vom Außenraum in Innenräume auf Cucchis plastisches Konzept aus? Ist es nicht in seinem Lebensnerv getroffen, wenn das plastische Gebilde aus dem Naturzusammenhang, dessen prozessierende Kräfte seine materielle und geistige Gestalt prägen, herausgelöst wird?

Die Guggenheim-Plastik und »L'ombra vede« werden zeigen, daß mit der Standortverlagerung keine Absage an das Arbeiten mit Naturprozessen einhergeht. Unverkennbar ist jedoch, daß sie eine andere Gestalt annehmen: Die neuen Arbeiten sprechen den Betrachter weniger unmittelbar sinnlich an, da ihnen das Veränderliche der in permanentem Entstehungsprozeß sich befindenden, früheren Werke fremd ist.

Aufgrund der Kompaktheit und Einfachheit der beiden Elemente nimmt der Betrachter die Guggenheim-Plastik (Abb. S. 97) unmittelbar als ein Ganzes wahr. Diese Seherfahrung wird durch das menschliche Wesen an den Längsseiten beider Elemente nicht beeinträchtigt, da sie sich selbstverständlich in das Formganze integrieren. Dieses langgestreckte, bauchige Element ist ein Leitmotiv, das sich seit den frühen achtziger Jahren durch Cucchis Bilder und Zeichnungen zieht. Es erscheint in den verschiedensten Zusammenhängen (über einer Stadt, Menschen oder Tieren schwebend; auf der Erde aufliegend; aus dem Erdinnern hervordrängend). So wie eine Funktion letztlich im Dunkeln bleibt, ist auch seine Gestalt vieldeutig. Es gemahnt, je nach Zusammenhang, an Meteoriten, an hinkelsteinförmige Gesteinsabsprengungen oder an übergroße Brotlaiber. Das geheimnisvolle, das von ihnen ausgeht, ruft Bewunderung hervor – ihre Unberechenbarkeit Angst. In solcher Numinosität, die sich dem rationalen Zugriff des Menschen entzieht, sind diese Formen Sinnbilder des Naturganzen. Das Numinose ihrer Escheinung »steht in engem Zusammenhang mit

der Sehnsucht des Künstlers, mit Hilfe der Kunst eine engere Beziehung zu den Dingen herzustellen, den Dingen wieder so nahe zu sein und einen ähnlichen Gefühlszustand zu erreichen wie als Kind«.[19] So ist es nur folgerichtig, wenn ihnen in ihrer plastischen Konkretion ein menschliches Wesen im embryonalen Stadium zugeordnet ist. Denn nur das unentfaltete Leben auf einer geringen Entwicklungsstufe, dem weder Bewußtsein noch die Autonomie der Persönlichkeit eigen ist, kennt die Unmittelbarkeit in der Beziehung zum Naturganzen. Damit sind diese numinosen Formen wirklich das »pane santo«, wie sie Cucchi auf einer Zeichnung von 1980 genannt hat.[20] Sie sind als Konzentrat der Erde zu verstehen, aus dem das Leben – ähnlich wie bei der Matrix der Louisiana-Arbeit – hervorgeht und in das es zurückkehrt. In diesem Zustand befindet sich menschliches Leben bei sich selbst und ist ohne Beziehung nach außen: Die zwei Laiber in der Guggenheim-Arbeit sind so angeordnet, daß die beiden menschlichen Wesen keine Kenntnis voneinander haben.

Das Bedeutungspotential dieser plastischen Arbeit erschließt sich noch von einer anderen Seite, wenn sie als Teil der Installation in der Ausstellung betrachtet wird. Cucchi wollte durch die Auswahl und Anordnung der Werke das Ausstellungsganze als eine Botschaft verstanden wissen. Die einzelnen Werke verzichteten teilweise auf ihre Autonomie, um ihre Bedeutung auch von einer übergreifenden Idee zu erlangen. Diese Idee, die der Abfolge der zehn Gemälde (im Erdgeschoß und in der Galerie des ersten Stocks) und der unzähligen kleinformatigen Zeichnungen, die sich die Museumsrampe hinaufzogen, zugrundelag, hat Cucchi mit folgenden Worten umrissen: »Symbolically, these drawings will be pushed by the breath of the prehistoric animal that appears at the top of the first canvas and which blows upward. (...) As an exhibition it is very simple – it is a sign. (...)It represents the route, a route full of desire, that the artist must continually take in search of a common level of civilization.«[21] Um das Ungesicherte und Prozeßhafte dieser Erkenntnisfahrt anschaulich zu machen, sind alle Gemälde auf Rädern montiert und stehen zudem teilweise mehrere Zentimeter vor der Wand. Das einzige Werk in der Ausstellung, das unverrückbar mit dem Erdboden verbunden war, war die plastische Arbeit. Zudem nahm sie die Mitte der Rotunde ein, sodaß sie von jeder Stelle auf der Rampe im Blickfeld des Ausstellungsbesuchers war. Diese Ausführungen lassen deutlich werden, daß der plastischen Arbeit im Ausstellungsganzen eine zentrale Bedeutung

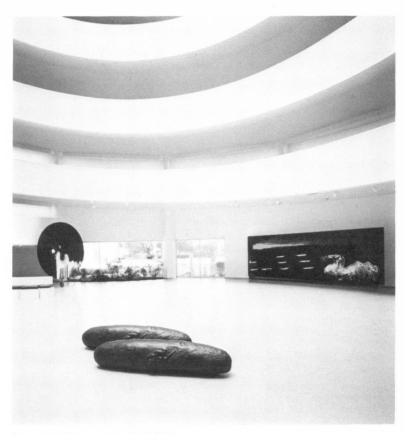

Guggenheim Museum New York, 1986

zukam. Sie erinnerte den Besucher, bevor er mit dem Besteigen der Museumsrampe seine tagebuchartige Reise durch die Zeit-Räume der Bilder und Zeichnungen antrat, daran, daß die Erde mit ihrer Schwerkraft der Anfang und der Nährboden alles Lebens ist.

Die Polarität zwischen der plastischen Arbeit und den Gemälden und Zeichnungen, wie sie hier zu Tage tritt, kann auch als eine weitere Reflexion über die Wesensunterschiede von Flächenkunst und plastischem Schaffen gedeutet werden: Auf der einen Seite die durch die Gesetze der Schwerkraft untrennbar mit der Erde verbundene Skulptur, deren greifbare Konkretheit im Betrachter das Bewußtsein für seine eigene Bindung und Abhängigkeit von den Gesetzmäßigkeiten der Erde wachhält, auf der anderen Seite die Malerei und die Zeichnung, die ihre Entstehung der Einbildungskraft des Menschen verdanken und – sich über die Tatsächlichkeit der Dinge hinwegsetzend – ihm Scheinwirklichkeiten zu erschließen vermögen.

»L'ombra vede«

»L'ombra vede« ist der Titel der Arbeit, die Enzo Cucchi im April 1987 in der Galerie Crousel-Hussenot, Paris, präsentiert hat.[22] Während es sich bei den zuvor besprochenen Werken, bei denen Cucchi mit Ausnahme der Brunnenplastik auf einen Titel verzichtet hatte, um autonome plastische Gebilde handelt, besteht »L'ombra vede« aus drei, für das Verständnis der Arbeit gleichbleibende Elementen, die einen Raum ganz in Anspruch nehmen. Zwei der drei Elemente sind Flächendarstellungen, das dritte ein plastischer Körper, der die Raummitte einnimmt. Die eine Flächendarstellung – ein langgezogenes schwarzes Dreieck auf dem Fußboden – grenzte das dreidimensionale Gebilde wie ein Querriegel von der Eingangszone ab, die andere bildete eine horizontale Abfolge von Punkten an der Rückwand des Galerieraumes.

In dieser Zuordnung von verschiedenen Medien und Materialien, die teilweise von vergänglichem Charakter sind, reaktivierte Cucchi mit »L'ombra vede« erstmals seit nahezu zehn Jahren ein Erfahrungspotential, das er sich in den siebziger Jahren im Umgang mit der installativen Kunst jenes Jahrzehnts (Arte povera in Italien, Joseph Beuys in Deutschland) angeeignet hatte (vgl. Abb. 36/37).

Das plastische Element der Installation besteht aus einem sieben Meter langen, im Durchmesser aber nur vier Zentimeter dicken, zylindrischen Stab aus Buchsbaumholz, dem »abendländischen Ebenholz«, das in Mitteleuropa auf Grund seiner Kostbarkeit und seiner besonderen Materialqualitäten seit dem Spätmittelalter vorzugsweise bei religiösen Darstellungen Verwendung findet. Dieser Stab von zerbrechlicher Feinheit wird durch vier dünne Stifte, deren Höhe in der Raumtiefe kontinuierlich zunimmt, vom Boden abgehoben, sodaß er sich inmitten der kühlen Raumhülle wie eine sanft ansteigende Linie ausnimmt. Trotz seiner beinahe immateriellen Gestalt funktioniert er als eine starke vektorielle Kraft im Raum. Mit Hilfe abstrakter Formen (Punkte an der Wand, Linie im Raum, Fläche am Boden) werden Bewegungsenergien freigesetzt, die den Raum als ganzen erfassen. Eingespannt zwischen dem mächtigen Dreieck auf dem Boden und der Punktreihe hoch oben an der Stirnwand vermittelt der plastische Körper auf seiner ansteigenden Bahn zwischen unten und oben, zwischen der im Dunkeln liegenden Raumzone im Vordergrund und der lichtdurchfluteten im Hintergrund. Im Betrachter gewinnt ein

Gefühl der Verunsicherung und Verwunderung die Oberhand, sobald er zur Einsicht gelangt, daß diese abstrakte Veranschaulichung von Kraftfeldern im Raum durch eine zweite Bedeutungsebene überlagert wird. Beim Nähertreten sieht er, daß sich auf der Oberseite des plastischen Körpers zwei einander zugewendete, auf dem Bauch liegende Gestalten wie bei einem Relief von dem plastischen Grund des Stabes abheben. Beide Figuren weisen im Einzelnen alle Merkmale eines gut ausgebildeten Körpers auf; als Ganzes sind sie jedoch aufgrund ihrer außergewöhnlichen Proportionen – jede Figur ist fast 3,5 Meter lang und ca. drei Zentimeter breit – der Erfahrung des menschlichen Körpers im Raum diametral entgegengesetzt. Unnatürlich wirkt zudem die Anordnung, der sie unterworfen sind, und ihre Proportionierung: Der Steg zwischen den beiden Köpfen in der Mitte des Stabes markiert die Spiegelungsachse der in absoluter Symmetrie aufeinander bezogenen Figuren. Die Kniekehlen und das Gesäß bilden Zäsuren, die die Körper in drei Segmente teilen, sodaß die Oberseite des Stabes insgesamt durch eine Abfolge von sechs Teilen rhythmisiert wird.

Mit diesen von äußerer Unfreiheit zeugenden Rahmenbedingungen korrespondiert die Befindlichkeit der beiden filigranen Gestalten: Regungslos lassen sie sich dahintreiben – von der weichen Masse des Stabes nahezu ganz umfangen. Ihre Arme sind ohne Handlungsmöglichkeit; ihre starken, naturalistisch herausgearbeiteten Füße wirken wie Relikte aus einer früheren Zeit, wo sie noch eine Funktion auszuüben hatten.[23] Ihr in sich gekehrter, immobiler Schwebezustand wird auch von der Tatsache, daß sie sich in einer Schräglage befinden, nicht tangiert. So kontrastiert ihre Immobilität und konzentrierte Ruhe mit der Dynamik der Installation als ganzer.

Die Einbindung der beiden feingliedrigen Gestalten in einen tragenden Grund weist auf eine innere Verwandtschaft mit den beiden embryonalen Figuren auf der Guggenheim-Plastik (Abb. 16). Dokumentierten diese eine primäre Lebensform vor der Entzweiung von Mensch und Natur, so weisen die Körper der beiden »L'ombra vede-Wesen« alle Merkmale eines entwickelten Menschen auf. Aber auch ihnen ist der Anspruch auf Autonomie und Individualität, den der erwachsene Mensch an das Leben erhebt, fremd: In der Pariser Installation materialisiert sich die visionäre Hoffnung auf eine Rückkehr des Menschen in den alles umfassenden, schöpferischen Kreislauf der Natur. Daß diese Hoffnung nicht unberechtigt ist, dafür steht das

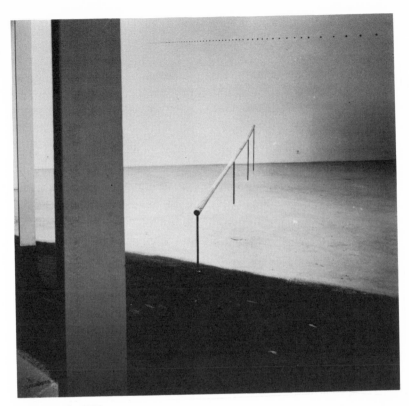

L'ombra vede, 1987

L'ombra vede (Detail)

»Perlband«, das sich auf das Rückgrat beider Figuren legt, und an ihren Extremitäten mit der plastischen Masse des Stabes verschmilzt. In seiner formalen Korrespondenz mit der Punktreihe an der Wand, weist es auf einen materiellen und geistigen Austausch zwischen Mensch und Kosmos hin.

Die Guggenheim-Arbeit und die Installation in Paris stehen demnach in einem komplementären Verhältnis zueinander: Auf die dumpfe Erdverbundenheit ungestalteten Lebens antwortet das von den Zwängen des Irdischen befreite, kosmische Schweben höher entwickelter Lebensformen. Der animistischen Naturvorstellung, daß die Erde, wie die Lüfte beseelt sind, hat in zahlreichen Gemälden und Zeichnungen Gestalt verliehen. Wie eine Praefiguration von »L'ombra vede« mutet eine Zeichnung von 1984/85 (Abb. 18) an: In spiegelbildlicher Anordnung schweben zwei menschenähnliche Wesen von bedrohlichen Ausmaßen über einer von der Meeresbrandung umzüngelten Stadt. Als Grundvorstellung ist diese Vision aber schon 1979 präsent, was folgende Stelle aus einem »Canzone« von Cucchi deutlich macht: »Ci sono tanti spiriti nell' aria e tante ombre sulle cose è l'arte che chiama e fa segno.«[24] Diese Sentenz antipiziert auf programmatische Weise den Bedeutungsgehalt der »L'ombra vede«-Installation: Sie klärt den Menschen, darüber auf, daß die Erde nicht nur furchterregend, sondern auch voller Wunder ist (Cucchi: »L' emozione della materia si meraviglia per la propria forma, può penetrare ora nel sentimento delle creature umane ...«[25] Der Austausch zwischen den Grundkräften der Natur und den Menschen ist jedoch gestört. Es liegt ein tiefer Schatten auf den Dingen, der dem Menschen den Sinn für die wesentlichen Zusammenhänge des Lebens genommen hat. In dieser ausweglos scheinenden Lage kommt der Kunst die Aufgabe zu, den Menschen aus diesem Zustand selbstverschuldeter Entfremdung herauszuführen. Die Kunst setzt dafür Zeichen (»il segno«).

Ein solches Hoffnungszeichen ist »L'ombra vede«. Der Titel der Installation weist die Richtung: Indem sich der Betrachter für das Wunderbare, das sich in diesem Kunstwerk materialisiert, empfänglich zeigt, tritt er aus dem Schatten, der auf den Dingen liegt. Er erhebt sich: So wie sich die beiden »Spiriti« von der Erdenschwere (anorganische Form des schwarzen Dreiecks) gelöst haben, steigt der Betrachter vom Dunkel der Unwissenheit zum Licht der Erkenntnis auf.

Gleichzeitig gewinnt er beim Anblick von »L'ombra vede« die Einsicht, daß nach der Überwindung der Entfremdung von der Natur das

Sehen für den Menschen bedeutungslos wird. Für die beiden, in sich selbst sehenden »Spiriti«, scheinen Formen des Austauschs mit dem Außen, das Gespräch, das Sehen, einer vergangenen Zeit anzugehören.

Das Wunderbare, das sich in dieser Installation manifestiert, bildet für den Betrachter den Brückenschlag zu den, sein Vorstellungsvermögen übersteigenden Zusammenhängen des Naturganzen. Damit das Kunstwerk diese seine Aufgabe erfüllen kann, hat es den Betrachter zu überwältigen. Es muß die Unmittelbarkeit und Einfachheit eines Zeichens haben (Cucchi: »Ma il segno che segna dov'è?? ... il segno che porta la storia con se ... questo segno sospinto da un'immensità di segni ... di cose ... di popoli ...«[26]), das das Wahrnehmungsvermögen des Betrachters überfordert, und gleichzeitig in seiner Fremdartigkeit die Erfahrungswirklichkeit außer Kraft setzt. In diesem Leerraum kann dann das Kunstwerk seine wahre, epiphanische Qualität entfalten.

Il tetto, 1984

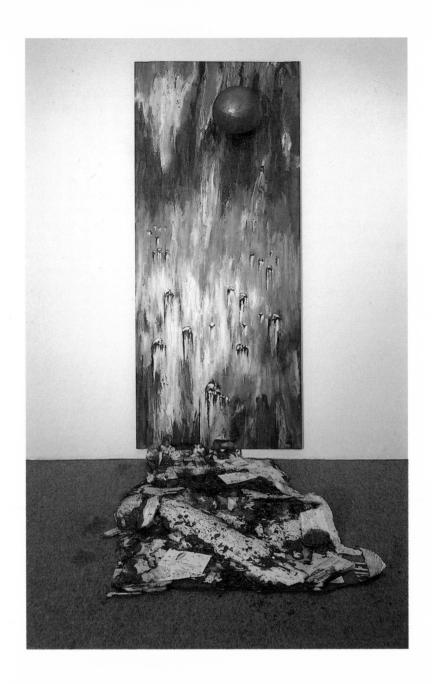

1 Vgl. Sando Chia und Enzo Cucchi, Scultura andata/scultura storna, Modena 1982 (Texte: S. Chia und E. Cucchi; der Text von Cucchi wieder abgedruckt in: E. Cucchi, La ceremonia delle cose, New York 1985, S. 56–57)

2 Zur Bedeutung des Meereswassers im bildnerischen Schaffen; siehe Cucchis Text »Albergo«; in: Ausst. Kat. Amsterdam 1983/84, Stedelijk Museum, Enzo Cucchi, Giulio Cesare Roma, S. 69

3 E. Cucchi, Albergo, S. 69

4 Zur Basler Plastik, siehe: Ausst. Kat. Basel 1984, Merian-Park, Skulptur im 20. Jahrhundert, 3. 6. – 30. 9. 1984, S. 202–203: vier Tuschezeichnungen (mit Text), die Cucchi als Katalogbeitrag geschaffen hat (der Text wieder abgedruckt in: Cucchi 1985 (wie Anm. 1), S. 72–73; die Zeichnungen unvollständig reproduziert auf S. 68–69); ferner: E. Cucchi, Skulptur für Basel, München 1985 (Texte: J. C. Ammann, B. Klüser); Martin Schwander, Drei Skulpturen für Basel; in: Basler Stadtbuch 1985, Basel 1986, S. 141–145

5 E. Cucchi; in: Chia/Cucchi 1982 (wie Anm. 1), o. S.

6 E. Cucchi; in: Ausst. Kat. Basel 1984 (wie Anm. 4), S. 202–203

7 a. a. O. Anm. 6

8 Carla Schulz-Hoffmann, »Die Malerei will die ganze Welt umfassen«; in: Ausst. Kat. Bielefeld 1987, Enzo Cucchi, Guida al disegno, S. 104

9 a. a. O. Anm. 1

10 E. Cucchi, Text für Ausst. Kat. Madrid 1985/86, Sala de Exposiciónes de la Fundación Caja de Pensiónes, Enzo Cucchi, S. 12–13

11 Jean-François 'Lyotard, Das Erhabene und die Avantgarde; in: Merkur, Nr. 424, Heft 2, März 1984, S. 157

12 Johann Gottfried Herder, Sämtliche Werke, hrsg. von B. Suphan, Bd. 8: Plastik, Berlin 1892, S. 17–18

13 Zur Louisiana-Plastik siehe die Monographie: E. Cucchi, Il deserto della scultura, Louisiana/München 1985 (Texte: J. C.

Ammann, K. W. Jensen, B. Klüser)

14 E. Cucchi stellte bereits im Sommer 1984 vier Esserini, (Bronze, Höhe je ca. 80 cm; Abb. (Aufnahme in der Gießerei) in: Ausst. Kat. Madrid 1985/76 (wie Anm. 12, S. 34) im Rahmen der »Quartetto«-Ausstellung (Accademia Foundation, Scuola grande di S. Giovanni Evangelista) aus. Definitive Installation der Arbeit (mit zwei Esserini) im Garten von Bruno Bischofberger, Küsnacht bei Zürich.

15 Die Unterscheidung zwischen der Motivzeit und Momenten gesteigerter Zeitlichkeit (Figurative Plastik wird unter Wahrnehmungsbedingungen der Plötzlichkeit gestellt) verdanke ich Ausführungen von Prof. G. Boehm, Basel.

16 E. Cucchi, April 1984; zit. nach: E. Cucchi 1985 (wie Anm. 13), S. 19

17 Leonardos Zeichnungsserie wurde bis anhin als Sintflutdarstellung mißverstanden. Alexander Perrig zeigt den Zusammenhang zwischen dieser Zeichnungsserie und Leonardos erdgeschichtlichen, von antiken Vorstellungen geleiteten Forschungen auf, in: A. Perrig, Leonardo: Die Anatomie der Erde; in: Jahrbuch der Hamburger Kunstsammlungen, Bd. 25, Hamburg 1980, S. 51–80 (von besonderem Interesse in unserem Zusammenhang: S. 77, Anm. 67 (Hinweise auf Demokrit, Aristoteles und Herodot). – Aufs engste verwandt mit der hier abgebildeten Leonardo-Zeichnung ist das Cucchi-Gemälde »Più vicino agli dei«, 1983, Oel auf Leinwand, 280 × 360 cm, Privatsammlung (Farbabb. in: Ausst. Kat. Amsterdam 1983/84 (wie Anm. 3), S. 49).

18 E. Cucchi, Italia; in: Ausst. Kat. London 1984, Anthony d'Offay Gallery

19 U. Perucchi, Die großformatigen Zeichnungen von Enzo Cucchi; in: Ausst. Kat. Zürich 1982, Enzo Cucchi, Zeichnungen, S. 16

20 Pane santo, 1980, Kreide auf Papier, 39,5 × 30 cm, Sammlung Peter Blum, New York (Abb. in: Ausst. Kat. New York 1986, S. 6)

21 E. Cucchi; in: Ida Panicelli, Enzo Cucchi al Guggenheim con le nuvole; in: La Stampa, 3. 5. 1986, S. 8; zit. nach: Ausst. Kat. New York 1986, S. 194

22 Siehe: Enzo Cucchi, L'ombra vede, Paris 1987 (Texte: D. Davvetas, M. Schwander). Der hier abgedruckte Text ist eine überar-

beitete Version dieser Pariser Publikation.

23 Zur (metaphysischen) Bedeutung der Füße für E. Cucchi siehe: Interview von G. Politi und H. Kontova mit E. Cucchi; in: Flash Art, Nr. 114, November 1983, S. 16

24 E. Cucchi, Canzone; in: E. Cucchi, Canzone, Modena 1979; zit. nach: E. Cucchi 1985 (wie Anm. 1), S. 36

25 Auszug aus einem Text, den E. Cucchi am 16. 12. 1986 in Rom für den Verfasser geschrieben hat.

26 wie Anm. 25

»Kunst ist eine natürliche Sache,
eine bewußte, körperliche Beziehung zum All.«
Enzo Cucchi

»Alles ist eine Frage der Bewegung«
Ein Gespräch mit Enzo Cucchi
Jean-Pierre Bordaz

Zu den aussagekräftigen Behauptungen und den hohen Ansprüchen in den Äußerungen des Künstlers gesellen sich Zweifel und grundsätzliche Skepsis. Gleichzeitig aber zeigt sich, daß sein absoluter Glaube mehr dem Künstler als der Kunst als solcher gilt. Der Künstler, sagt er, ist ein einsames, isoliertes Wesen, aber er ist auch der einzige Kulturmensch in der heutigen Gesellschaft. In einer aus Zwängen bestehenden Welt ist er wichtiger als ein König; dies läßt der immer noch wirksame Einfluß eines Piero della Francesca oder Beuys auf seine Art erkennen.

Der Künstler ist ein stolzes, also mit Macht ausgestattetes Wesen, das die Fähigkeit hat, die Kunst seiner Zeit zu kritisieren: Cucchi macht weidlich davon Gebrauch und wendet sich entschieden gegen Strömungen im neuen deutschen Expressionismus, die, wie er meint, lediglich Impulse widerspiegeln. Sogar die »Konzeptkunst« vermochte es nicht, sich ganz dem Dekorativen zu verschließen, und die Künstler schufen nichts anderes als vollendete, fertige Bilder.

»Die Malerei bezieht sich immer auf eine andere Malerei«, erklärt auch Cucchi, und darin liegt wohl das Überzeugendste an einem Werk, das seinen Platz in der Geschichte der Kunst und in der noch breiteren Geschichte eines, dem Schaffensdrang und einer »inneren Notwendigkeit« gehorchenden Menschen hat.

Jean-Pierre Bordaz: In der Ausstellung im Centre Georges Pompidou ist ein beziehungsreiches Bild zu sehen, das den Titel »Il trasporto millenario« (1984) (Abb. S. 111) trägt. Dazu schreibst Du: »Ist es die Darstellung eines Bootes?« und beantwortest die Frage mit: »Nein, es sieht so aus, aber das ist es nicht. Es ist ein Rahmen, ein Rahmen, den ich vielleicht benütze, um ein Boot zu formen, aber es ist nicht die Darstellung eines Bootes. Das Boot war viel früher da.«

Ich möchte auf etwas zurückkommen, was Du an einer anderen Stelle schreibst und mir besonders interessant erscheint, weil es Dein ganzes Werk berührt; Du schreibst nämlich: »Meine Arbeit geht vom Postulat aus, daß die Kunst immer nach einer vor-logischen und vor-ikonographischen Entstehungsstufe ... nach dem ursprünglichen Element im Leben und in den Verhaltensweisen strebt«.

Das Boot hätte also etwas Metaphysisches, ja sogar darüber hinaus: Führt es zur Suche nach dem Ursprung, zu einer Rückkehr zu ursprünglichem Denken?

Enzo Cucchi: Dieses Bild – il trasporto millenario – ist sehr wichtig. Das Boot hat nicht nur mit Transport, mit Fortbewegung zu tun, es rührt an die eigentliche Frage nach der in Bewegung begriffenen Materie; es ist wie die Gefühle, die in Bewegung geraten, sobald man versucht, sie festzuhalten. Welch ungeheuere Bewegung stellen alle Dinge dar, die sich auf das Gefühl und auf die Materie beziehen! Ist es möglich, dies mit Abstand zu betrachten; kann man einen einzigen Augenblick innehalten? Den Augenblick muß man zum Bildraum verdichten. Erfaßt man den Raum und die Zeitspanne eines Bildes nicht, muß man darauf verzichten, es zu malen. Im Gegensatz zu dem, was man glaubt, ist es unerläßlich, diesen Augenblick zu erkennen, sonst bleibt das Bild hoffnungslos dekorativ. Anders als das, was die Anhänger der Konzeptkunst glauben, gibt es weder Werk noch Frage, es gibt allein den Künstler. Und kein Künstler verzichtet je auf das Dekorative, auf die Suche in dekorativem Sinne.

Zur Zeit der Konzept-Kunst wurde vom Tod der Kunst gesprochen, aber er wurde dabei nur erwähnt. Als dann vom Tod der Kunst gesprochen wurde, bedeutete es keineswegs den »Tod der Kunst«. Jetzt, da man nicht mehr davon spricht, ist die Kunst tatsächlich tot.

JPB.: Im Katalog zur Ausstellung im Beaubourg schreibst Du dazu: »Die Menschen wollen immer abrechnen, aber die Künstler sind tot, die Kunst dient den Menschen nicht, die Malerei dient der Welt.« Was mich in »Il trasporto millinario« über die Vision der Universalität der Kunst hinaus interessiert, ist diese Suche nach dem Vorherdagewesenen; jene dialektische Bewegung zwischen dem gewählten Objekt (dem Boot) und dessen unbestimmter, von einer Bewegung getragenen Darstellung.

E. C.: Die Dinge wurden geschaffen, um »transportiert« zu werden. Ich denke, daß sich auch die Materie in einem Raum befindet, der ihren Transport ermöglicht. Man kann alles transportieren: Gedanken werden transportiert, die Materie wird transportiert, wir selbst werden transportiert. Alles ist eine Frage der Bewegung.

Betrachtet man das Boot nur unter seinem metaphysischen Aspekt, geht etwas verloren. Ähnlich wie bei De Chirico. Die Malerei De Chiricos ist wie der Teufel im Weihwasser. Seine Malerei ist ein kolossaler Irrtum.

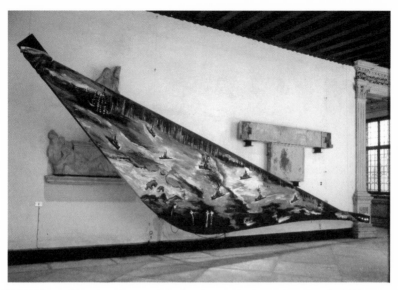

Nel 1984 un millenario trasporto comincia a muoversi atraverso la preistoria, 1984

JPB.: Kann die Malerei, jenseits der Geschichte der Formen, auch die Welt, den Kosmos und alle Elemente umfassen? An irgendeiner Stelle sagst Du auch: »Die Maler des alten Europas drängen in alle Regionen hinein (die Lagunen des Meeres), reisen und verzehren das Frische, das Trockene, das Gekochte. Täglich explodiert ein Bild für die Welt, es wird ihre Richtung nicht ändern.«

E. C.: »Il pensiero millenario« (1984) malte ich aus einer existentiellen Notwendigkeit heraus. Man muß den Körper in der Geschichte spüren können. Deshalb brauche ich immer eine Beziehung zur Erde, zum Körperlichen: denn, wenn man den Körper nicht spürt, muß man darauf verzichten, ein Bild zu malen.

JPB.: Mit so vielen Zwängen behaftet, ist die Malerei keine Befreiung, sondern eher ein Hürdenlauf?

E. C.: Selbstverständlich.

JPB.: Seltsamerweise kann man auch von Deiner Malweise behaupten, sie sei vollkommen autonom geworden, bewege sich jenseits von Normen und Bezugspunkten; so sehr, daß sie im Grunde weder Kommentare noch Unterstützung braucht?

E. C.: Ich wiederhole es: meine Werke schaffe ich hauptsächlich für

111

mich, aus einer Notwendigkeit heraus. Denken wir – auf kosmischer Ebene – an Masaccio und an seine Zeit: als er einen Auftrag erhielt, erfüllte er ihn ungezwungen. Für Masaccio ging es nicht darum, eine Illustration zu liefern. Es ging ihm darum, den Platz, den Kode und das Gleichgewicht des Gemalten zu finden.

»Die Geißelung« von Piero della Francesca in Urbino ist das erste begriffliche Werk über die Zeit, denn in diesem Bild sind sprechende, diskutierende Menschen ... Der Kode ist hier das stolze Bewußtsein, weil Piero der größte König auf Erden ist. Kein König hätte die allegorische Reise machen können, die er unternahm. Pieros Stolz ist ein Stolz weltlicher Natur. Aber die ganze Welt spricht weiter von Königen, obwohl Piero der einzige ist, den es gibt.

JPB.: Ach, das finde ich sehr interessant. Ich habe das Gefühl, daß der Platz des Künstlers in der Welt sogar über der menschlichen Ordnung ist. Der Stolz des Künstlers bestünde also in dessen Unabhängigkeit und in einer Art Wiedererschaffung der Welt?

E.C.: Diese Art Stolz kann nur der Künstler empfinden, denn diese Form von Bewußtsein wird durch Zivilisation vernebelt. Der Kulturmensch erscheint im Spiegel der Gedanken des Künstlers, und das ist das Ebenbild der Welt.

JPB.: Eine wesentliche Aussage über Kunst! Damit ist wahrscheinlich auch das in seiner Einmaligkeit konzipierte Werk gemeint? Du beziehst Dich wohl darauf, wenn Du schreibst: »Immer nimmt ein gemaltes Bild auf ein anderes Bezug. Es ist das Schicksal aller Bilder in der Welt. Früher oder später muß man zwischen der einen Malerei oder einer anderen wählen.«

E.C.: Wenn ich dies schreibe, gebe ich eine sehr präzise Richtung, man könnte fast sagen, einen Kode an.

JPB.: Diesen Kode findet man im Bild mit dem sitzenden Van Gogh wieder, als Reaktion auf die Elemente, als möchtest Du die Welt »setzen«.

E.C.: Die unmittelbare Aussage dieses Bildes liegt in dessen formalem Aspekt. Es bezieht sich auf den sitzenden Van Gogh, nicht etwa auf den seinen Körper stützenden Stuhl. In dieser Stellung kann er um die Dinge herum, im Raum, sein.

JPB.: Ein solches Werk ist zwar »einmalig«, aber es kommt auch in Zyklen vor. Ich denke an den Zyklus Vitebsk, Harar, Ancona ... Übrigens scheint es, als würdest Du assoziativ von einem zum anderen übergehen. Vitebsk symbolisiert den Zufluchtsort von Malewitsch

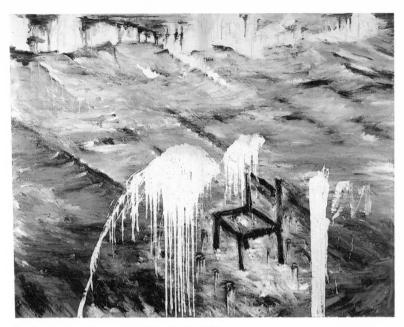

Van Gogh seduto (la seggiola di Van Gogh), 1984

oder Chagall, Harar den Ort Rimbauds. Gibt es da einen Zusammenhang?

E. C.: Es handelt sich um eine Bilder-Familie. Ich male so viele Bilder wie nötig. Ein Maler macht kein »geschlossenes« Bild. Dies ist der große Irrtum der letzten zwanzig Jahre, in denen man ein Werk als vollendet betrachtet, wenn es »geschlossen« und nur dekorativ ist.

JPB.: Damit meinst Du wohl, daß der Maler eine unerschütterliche Haltung einnehmen muß, wie die Großen des Quattrocento, die Du vorhin erwähntest?

E. C.: Man muß immer den Raum ausfüllen, der einem notwendig erscheint. Dies bezieht sich übrigens auf mein Schaffen in den letzten Jahren. Der Raum eines Bildes ist, wie auch der Raum eines Menschen, eine Notwendigkeit, ein Drang.

JPB.: Dies führt unweigerlich zu einer »Haltung« im Sinne Duchamps.

E. C.: Ja, aber Duchamp arbeitete mit der Sprache und mit dem Geist. Er hatte ein ausgeprägtes Gefühl für »Urbanität«. Ihm fehlte aber das stolze Empfinden der Materie und der Form. Er war ein Unglücks-

mensch, der doch unheimlich viel Glück hatte.

JPB.: Verleihen nicht Beziehungsreichtum und thematische Vielfalt Deinen Werken einen vieldeutigen, ambivalenten Charakter?

E.C.: Doch, für jedes Bild gibt es über fünfzig Titel.

JPB.: Kommen wir auf den Ursprung zurück, auf die Dichtung: spielen neben Deinen Bildern auch Deine Schriften eine Rolle?

E.C.: Meine ersten Bilder machte ich mit einer Gruppe von Dichtern aus Mailand. Es waren Freunde, für mich eine Art Großfamilie. Aber das, was ich schreibe, betrachte ich nicht als Dichtung.

JPB.: Du verwendest Metaphern. Dies führt zugleich zu einer Vision innerhalb und außerhalb der Zeit. Ein Bezug auf Masaccio, auf Matisse usw. wird hergestellt, gleichzeitig aber wird einer Geschichte Rechnung getragen.

E.C.: Meine Hinweise beziehen sich vor allem auf Giotto, denn er brachte als erster die Geschichte in das Schaffen des Malers hinein. Er wurde als naiver Maler, oder auch als byzantinischer, gotischer Maler bezeichnet, weil er alle im Thema liegenden Möglichkeiten in Betracht zog. In seinem Schaffen ist wirklich eine historische Dimension enthalten. Mehrere Methoden standen ihm zur Verfügung: die naive, die byzantinische usw.

Was Giotto zu einem sehr großen Maler macht, ist schließlich die Wahl der Form, die Geschichte und die Einbeziehung der Geschichte des Menschen in die Malerei. Damit fängt es an, der Kulturmensch entsteht.

JPB.: Über die Geschichte der Formen, die Deine Malerei zwangsläufig einbezieht, über die Daten und Ereignisse hinaus, bestehen auch Deine Bilder aus einer Mischung vieler Techniken und Formen?

E.C.: Die Malerei ist eine durch die Beziehungen entstehende Bewegung und ein schwarzes Loch zugleich. Man zieht vieles heraus. Das Endergebnis ist nicht wichtig. Wichtig ist, daß man in der gleichen Richtung wie die Materie und der Körper geht.

JPB.: Aus diesem Grunde ist für Dich die Materie wie eine Obsession. Wie zwingend sie auch sein mag, eine innere Notwendigkeit vielleicht, so ist sie für Dich doch nur ein Mittel?

E.C.: Gewiß, gewiß. Aber ich gehe nicht wie Rubens vor, der ein ungehobelter Mensch und ein schrecklicher Maler war.

JPB.: Wie alle Maler Deiner Generation bist Du jedoch gezwungen, Wertungen aufzustellen, Beuys zum Beispiel als einen für unsere Zeit unumgänglichen Künstler zu betrachten?

E.C.: Beuys hat nicht nur Vieles geleistet, ein großartiges Werk geschaffen, er ist auch ein großer »urbaner« Mann. Er ist ein moralischer und ethischer Führer. Was sein formales Schaffen angeht, so kann man noch kein Urteil fällen; es ist noch zu früh, erst im Laufe der Zeit wird man in der Lage sein, zu urteilen. Da Beuys nie ein Bild fertig gemacht hat, kann man kein endgültiges Urteil abgeben.

JPB.: Hat nicht etwa ein so entmaterialisiertes Schaffen wie das Werk Beuys' heutzutage paradoxerweise einen großen visuellen Impakt?

E.C.: Sprichst Du mit Beuys, bezeichnet er sich vor allem als Bildhauer. Dieser Punkt ist meines Erachtens interessant, denn er arbeitet mit der Materie. Wenn Du von Bildhauerei sprichst, sprichst Du von einem formalen Programm. Und Beuys wußte ganz genau, wovon er sprach. Seiner gespannten Kraft, seines moralischen Sinnes und gerade seines Mutes wegen blieb sein Werk immer offen.

JPB.: Stimmst Du durch den Platz, den Du dem Künstler in der Welt zuweist, mit Beuys überein?

E.C.: Es gibt gerade etwas Wesentliches, was die Vision und die Spannung betrifft. Es gibt etwas Tragisches, das dramatisch werden kann: wenn nämlich die Kunst diese Spannung ausdrückt. Und die ganze junge Malerei, vor allem die expressive Malerei in Deutschland, tut nichts anderes, als das Tragische und das Pathos des Künstlers wiederzugeben …

JPB.: In Deinem Werk scheint es zwischen der Malerei, der Zeichnung, der Grafik, sowie der Plastik keinen Zusammenhang zu geben; deshalb darf man sich fragen, ob nicht die Verbreitung Deines Schaffens in der Form von Ausstellungen durch die Wahrnehmung des an sich komplexen, paradoxen Werkes eine erhellende Funktion hat?

E.C.: Ich habe nie gesagt, daß ich Skulpturen mache. Sogar das Objekt im Merian Park in Basel oder in Venedig (»Quartetto«, Biennale 1984) würde ich nicht als Plastik bezeichnen, sondern als präsentes Gebilde im Raum. Worin liegt der Unterschied zwischen dem Louisiana-Objekt im Raum und diesem kleinen Stück Erde, das Du hier im Beaubourg vor dem Bild siehst? Es gibt keinen Unterschied. Das große Problem liegt gerade in dieser intellektuellen Haltung, diesem Wissensdurst, der allen Dingen einen Namen geben möchte, um sie zu veranschaulichen.

JPB.: Ist es nicht schwierig, Deine Bilder zu betiteln?

E.C.: Am besten ist es, wenn man jedes Mal in einen Zustand der Verwunderung versetzt wird. Ist alles klar, dann ist es wiederum

nichts als Dekoration.

JPB.: Interessiert uns unsere Zeit, fragt man sich nicht etwa, was man malen kann oder muß?

E.C.: Heute ist es nicht notwendig, ein Bild zu malen; daß alle malen, das ist das Tragische. Dem liegt eine zu schwache Motivierung zugrunde.

JPB.: Schließlich ist Deiner Meinung nach das Malen ohne Suche nach der Form überflüssig. Warum verwendest Du nicht die modernen Techniken, wie etwa die Photographie usw., um ein Werk zu schaffen?

E.C.: Weil es gar nicht nötig ist, daß man sich auf eine Technik stützt. Mich interessiert nur die Malerei, weil die Malerei Licht bedeutet.

JPB.: Die Hauptwerke der Minimalkunst wurden mit Hilfe von Maschinen von anderen – unter der Kontrolle der Künstler – ausgeführt. Aber die Absicht war doch da?

E.C.: Das weiß ich wohl. Sol Lewitt, den Du erwähntest, ist ein guter Freund von mir. Und eins der Werke, das in meiner Ausstellung im Centre Pompidou gezeigt wird, gehört ihm. Ich glaube, daß für Sol Lewitt, wie für alle anderen großen Künstler, das Problem des Schaffens immer das gleiche ist. Die Arbeit Sol Lewitts ist nicht endgültig. Wenn Du an seine Arbeit von Anfang an zurückdenkst, siehst Du, daß es immer eine Spannung gibt und daß einiges unvollendet blieb. Sicherlich macht er heute sehr dekorative Dinge, was mir nie gelingen wird.

JPB.: Hat, wie bei Matisse, Deine Zeichnung die Aufgabe, den Strich festzuhalten, Skizzen entstehen zu lassen? Im Katalog zur Ausstellung im Beaubourg schreibst Du: »Die Zeichnung gibt es nicht: die Zeichnung lebt in einem Doppelaugenblick: im Augenblick der Entstehung der Idee und im Augenblick ihres Ausdrucks.«

E.C.: Ich mache eine Zeichnung, weil dies sich nicht verwirklichen läßt. Man kann unmöglich an eine Zeichnung auf illustrativer Ebene denken. Auf der Wand entsteht nur dann eine Ordnung, wenn Du das erforderliche Bild anbringst.

JPB.: Geht die Suche nach dem Ursprung über den Weg der Melancholie?

E.C.: Das mußt Du einen Schriftsteller fragen, ich weiß nicht, was Melancholie ist.

Übersetzung aus dem Französischen: Claudia Schinkievicz

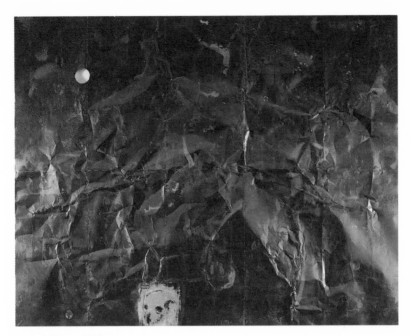

Vitebsk/Harar, 1984

Fundación Caja de Pensiones Madrid, 1986

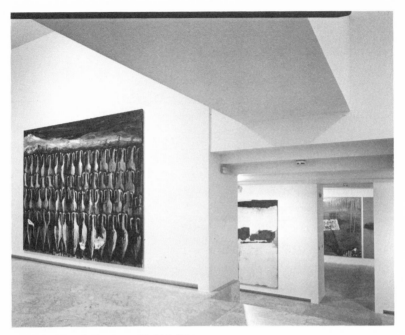

Fundación Caja de Pensiones Madrid, 1986

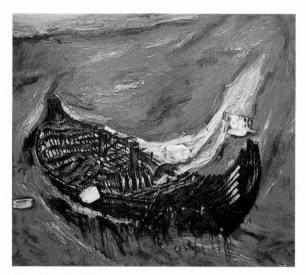

Ohne Titel, 1984/85

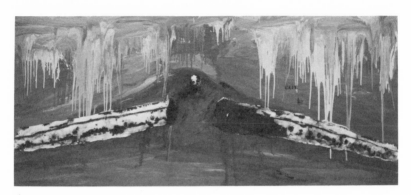

Ohne Titel, 1985

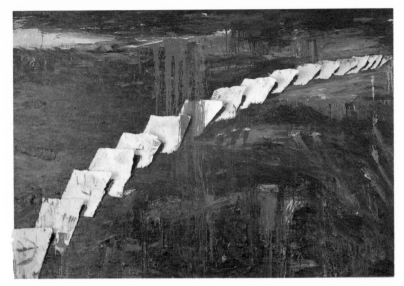

Ohne Titel, 1985

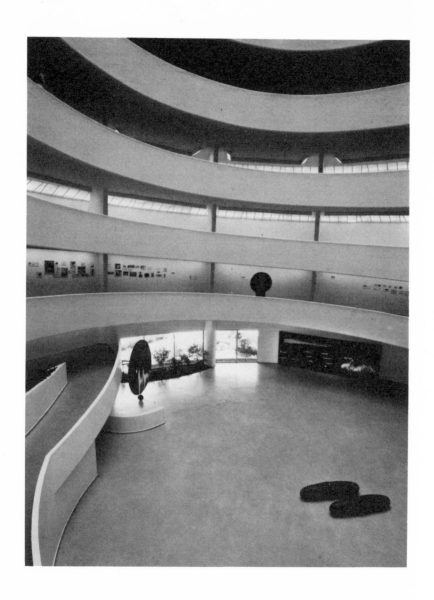

Enzo Cucchi:
The Solomon R. Guggenheim Museum, New York 1986

Das zentrale Thema der Bilder und der Skulptur, die Enzo Cucchi für
den Rundbau des Guggenheim-Museums entwarf und dort instal-
lierte, ist die Reise. Die sorgfältig ausgeklügelte Plazierung der zwei-
teiligen Skulptur, das lange horizontale Gemälde und der Tondo
evozieren die Idee des Reisens und lassen die Werke selbst wie eine
Reise durch die Zeit erscheinen. Indem sie zusammen an den Außen-
rändern dieses großen Raumes stehen, erscheinen sie wie kleine
Boote, die der Gewalt der Natur ausgesetzt sind. Anspielungen auf das
Reisen entdeckt man im Titel des großen Gemäldes, »Deposito occi-
dentale« (»östliches Frachtgut«) sowie in den Motiven und Rädern, die
an den beiden Teilen befestigt sind. »Deposito occidentale« ist eine
Metapher für die Neue Welt. Der Titel verweist auf die Idee eines
gerade im Hafen angekommenen Schiffes; darüber hinaus ist das Bild
realiter ein Stück Frachtgut, das aus Italien nach New York transpor-
tiert wurde. Das Rad evoziert die Vorstellung eines soeben angerollten
Wagens und weckt vielfältige Assoziationen, sowohl in bezug auf die
modernen kommerziellen Häfen von Ancona und New York als auch
hinsichtlich der Zivilisationen der Antike. Durch die Form, die beson-
dere Patina der Bilder und der Skulptur, die Motive und die Beziehun-
gen der Werke untereinander, wird eine Korrespondenz zwischen
Vergangenheit und Gegenwart hergestellt. So spielen der Titel des
Tondo »Preistoria« (»Vorgeschichte«) und das dinosaurier-artige Motiv
in »Deposito occidentale« auf das Thema der antiken Zivilisation an,
während in der Ei-Form der Skulptur und dem fötus-ähnlichen Ausse-
hen der Figuren die Ideen der Geburt und der Erneuerung des Lebens
aufleuchten.

Das Thema der Reise wird in der High Gallery fortgesetzt, wo die
Motive des Schiffes und des Rads wiederholt werden. Hier wird aber
auch die Musik als zusätzliches Bildthema eingeführt. Cucchi meinte,
dieser Raum sei für ihn wie eine Orgel: folglich sind die Bilder nach
einem Rhythmus plaziert – sie stehen entweder dicht neben der Wand
oder weit weg von ihr – der eine Bewegung suggeriert. In ähnlicher
Weise erinnern die unterschiedlichen Höhen der Bilder an die Anord-
nung der Pfeifen einer Orgel und an die Vielfalt der Töne und Klänge,

die sich mit diesem Instrument erzeugen lassen. Cucchi sieht die High Gallery auch als eine Art Mund, von dem aus die Zeichnungen in einer spiralförmigen Bewegung auf die Rampe zulaufen. Dabei sehen sie aus wie kleine Luftstöße oder Rauchwolken: ein Eindruck, der lediglich durch das kleine rote Gemälde unterbrochen wird, das oben auf der Rampe steht und ebenso nachdrücklich wie eindringlich die Aufmerksamkeit des Zuschauers auf sich lenkt.

Um die Idee der Reise zu unterstreichen, richtete Cucchi die Ausstellung so ein, daß sie im Erdgeschoß des Museums begann, im Gegensatz zu der im Guggenheim üblichen Praxis: normalerweise fängt der Rundgang im obersten Stockwerk an und führt den Besucher von oben nach unten. Er schuf zudem einen Kontrast zwischen der offenen, eher spärlichen Ausstattung des Ensembles im Hauptgeschoß und der Konzentration und Intensität der Installation in der High Gallery: freilich wird diese Intensität wiederum durch die luftige, sanft dahingleitende Leichtigkeit der Zeichnungen abgemildert.

In mancher Hinsicht ähnelt diese Ausstellung der einst hochgradig kontroversen Manifestation »Stations of the Cross« von Barnett Newman, die 1966 im Guggenheim stattfand. Ungeachtet der ganz wesentlichen Unterschiede zwischen Cucchis und Newmans Werk, lassen die in der Kunst des Italieners sichtbare, geballte Energie, die Kargheit seiner bildnerischen Mittel und die spirituelle Dimension seines Oeuvres durchaus Bezüge zur Malerei Newmans erkennen. Ebenso wie dieser erforscht Cucchi die Grenzen der Kunst. Die spirituelle Dimension, die im Werk beider Künstler enthalten ist, entspringt in beiden Fällen einem profunden Verständnis des jüdisch-christlichen Erbes. Und schließlich geht es weder Cucchi noch Newman um die Errichtung einer rigiden Hierarchie ikonographischer Elemente, sondern darum, im weitesten Sinne das Wesen der mystischen Erfahrung auszudrücken.

Enzo Cucchi erklärte die Konzeption der Ausstellung folgendermaßen:

»Symbolisch gesehen, werden diese Zeichnungen durch den Atem des prähistorischen Tieres vorangetrieben, das oben auf dem ersten Bild zu sehen ist und nach oben bläst. Der Weg endet mit dem kleinen roten Bild ›Der Elefant sieht‹. Die Ausstellung ist sehr einfach: sie ist ein Zeichen. In diesem Fall reizt mich das Zeichen mehr als die Beschreibung, oder das Erzählen einer Geschichte. Es steht für den Weg, einen Weg der Begierde, auf den sich der Künstler bei seiner

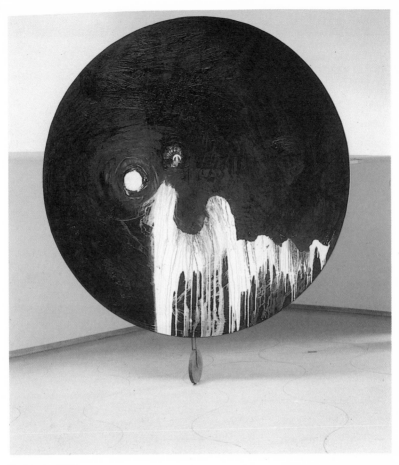

Preistoria, 1986

Suche nach einem gemeinsamen Zivilisationsniveau immer wieder begeben muß. Den Künstlern fällt die Aufgabe, ja die Pflicht zu, dieses zivilisatorische Niveau zu heben. Und sonst? Das ist das einzige, das zählt.« (Ida Panicelli, Enzo Cucchi: al Guggenheim con le nuovole. In: La Stampa, 3. 5. 1986.)

Diane Waldman

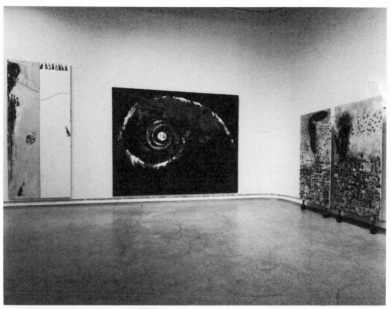

Guggenheim Museum New York, 1986

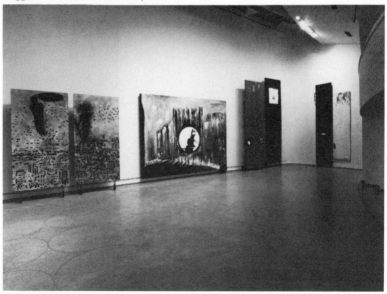

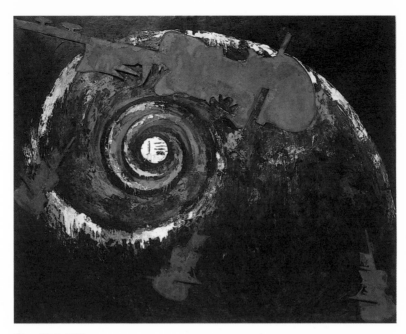

Ohne Titel, 1986

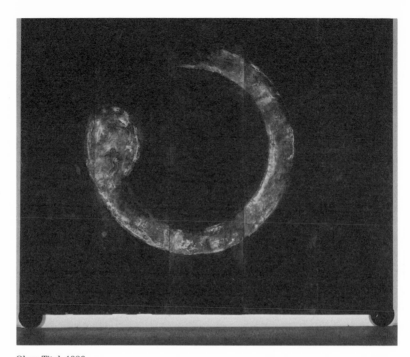

Ohne Titel, 1986

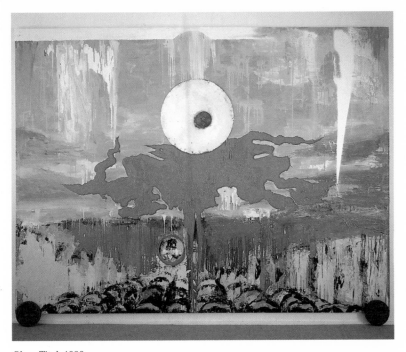

Ohne Titel, 1986

L'elefante vede, 1986

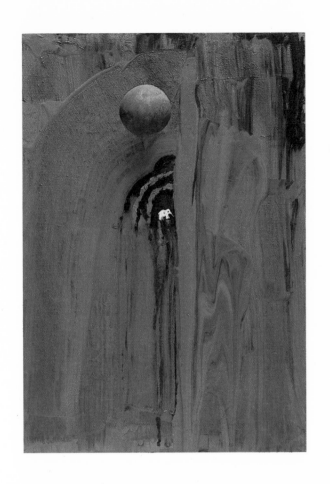

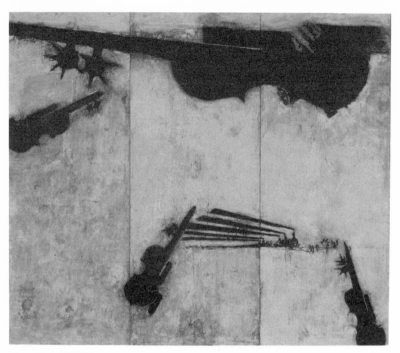

Ohne Titel, 1985/86

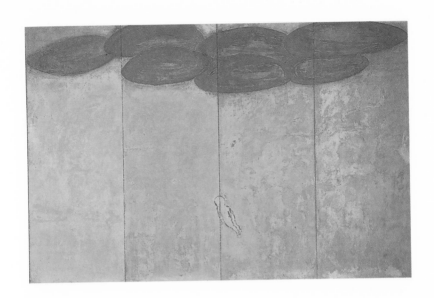

Ohne Titel, 1986

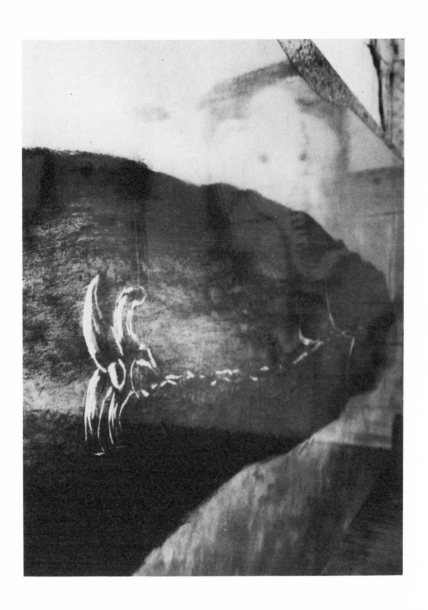

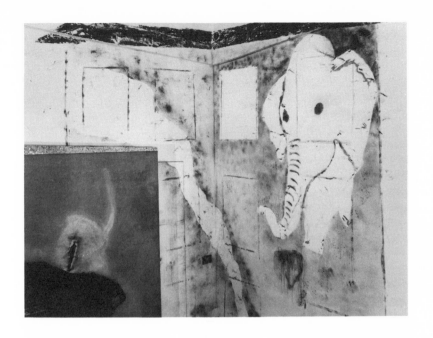

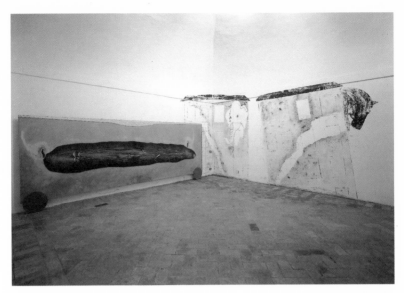

Roma, 1986/87

»Guida al disegno«
Kunsthalle Bielefeld, 1987

Es mag etwa zwei Jahre her sein, daß Enzo Cucchi auf meine Einladung hin die Kunsthalle Bielefeld besuchte. Wir gingen die zentrale Treppe hinauf ins zweite, für Wechselausstellungen bestimmte Obergeschoß, und hier, im großen Mittelraum, äußerte Enzo Cucchi, unmittelbar angesprochen und begeistert von der schönen Räumlichkeit der Architektur Philip Johnsons, den spontanen Wunsch: »Für diesen Raum möchte ich einmal Bilder malen!« Meine Antwort war: »Warum nicht?«

Am Anfang des Ausstellungsprojektes »Guida al disegno« standen also auf der einen Seite das Interesse für einen Künstler, das Vertrauen in seine Arbeit, konzeptionelle Offenheit, auf der anderen Seite die Inspiration durch einen Ort und die besondere Qualität einer räumlichen Situation sowie Wunsch und Bereitschaft, aus einer sich bietenden Chance eine Aufgabe zu entwickeln. Von seiten der Kunsthalle geschah also zunächst nichts anderes, als daß wir mehr aus der Nähe eines Engagements für einen zeitgenössischen Künstler als aus der Distanz des Historikers einen Freiraum angeboten und eröffnet haben. Genauere Festlegungen gab es nicht; ein Programm wurde nicht vorgegeben.

Von Anfang an war es jedoch konzeptionelles Ziel, in die Ausstellung auch Werke anderer Künstler aus verschiedenen Zeiten mit einzubeziehen, um deutlich zu machen und anschaulich werden zu lassen: auch zeitgenössische Kunst existiert nicht voraussetzungslos, sondern die Künstler sind Glieder einer geistigen Gemeinschaft und Teilnehmer geistiger Austausch- und Tradierungsprozesse über Zeit- und Ländergrenzen hinweg. Dabei sollte es nicht um zumeist nur oberflächlich verstandene Einflüsse gehen, und deshalb waren auch nicht an der Oberfläche ablesbare formale oder ikonografische Ähnlichkeiten von Belang, vielmehr Übereinstimmungen und Verwandtschaften in der geistigen und moralischen Haltung der Künstler, in der Intensität, Aufrichtigkeit und Kompromißlosigkeit ihrer Arbeit.

Ich meine, mich zu erinnern, daß die Anregung zu diesem besonderen Ausstellungskonzept von der Bielefelder Kunsthalle ausgegangen ist, die ja bereits 1985 in der Ausstellung »Georg Baselitz – Vier Wände«

eine ähnliche Ausstellungsidee – die Einbeziehung fremder Werke in eine monographische Ausstellung – verwirklicht hatte, doch ist die allmähliche Entwicklung eines Projektes, bis es deutliche Gestalt annimmt, in der Erinnerung kaum mehr genau zu verfolgen, da es sich ja auch um einen nichtdokumentierten wechselseitigen Anregungsprozeß handelt.

Enzo Cucchi hat sich dann aufgrund seiner Kenntnis der räumlichen Verhältnisse und anhand eines Grundrißplanes des Ausstellungsgeschosses der Kunsthalle intensiv mit dem Ausstellungsprojekt und dessen geistiger Struktur beschäftigt und sich an die Ausführung der einzelnen Werke gemacht. Briefe und Kartengrüße, die die Kunsthalle erreichten, gaben, ohne daß sie genauere Beschreibungen der zu erwartenden Werke enthielten, Zeugnis von der Begeisterung, mit der Enzo Cucchi offensichtlich ausschließlich für die Ausstellung arbeitete.

Ursprünglich hatte er beabsichtigt, nur für den mittleren Hauptraum und dessen drei wichtigste Wände drei große Bilder zu schaffen, während die ihn umgebenden sechs Räume in sparsamer Auswahl Werke anderer Künstler aufnehmen sollten. Im Verlauf der Arbeit am Ausstellungsprojekt erhöhte dann aber Enzo Cucchi die Zahl der eigenen Arbeiten auf zehn. Zu den drei objekthaften Gemälden, die für das Zentrum der Ausstellung bestimmt waren, kamen sieben großformatige, ebenfalls objekthafte Zeichnungen, so daß dann in der Regel in den umgebenden Ausstellungsräumen je eine Zeichnung Enzo Cucchis mit Werken anderer Künstler in eine wirkliche räumliche und visuelle Beziehung gesetzt waren und miteinander korrespondieren konnten.

Bei diesen Werken anderer Künstler, die Enzo Cucchi in die Ausstellung einzubeziehen wünschte, handelte es sich um zwölf Zeichnungen von Joseph Beuys, eine Skulptur von Lucio Fontana, drei Zeichnungen von Vincent van Gogh, fünf (statt zwölf gewünschter und erbetener, aber nicht ausleihbarer) Zeichnungen von Victor Hugo und zwölf Radierungen von Barnett Newman. Person und Werk Pier Paolo Pasolinis wurden durch seinen Namenszug repräsentiert. Die Auswahl traf Enzo Cucchi in Abstimmung mit der Kunsthalle Bielefeld während eines Besuchs im Juli 1986, bei dem er auch in einem Gespräch eingehend über das sehr persönlich bestimmte und deshalb erläuterungsbedürftige Konzept der Ausstellung Auskunft gab.

Der Ausstellung lag ein zunächst auf die Räume der Kunsthalle

Guida al disegno, Bielefeld 1987 (Plakat)

Bielefeld hin entwickeltes und dann auf München ausgedehntes Gesamtkonzept zugrunde, das im Katalogbuch zur Ausstellung ausführlich beschrieben ist. Die poetische Inszenierung »Guida al disegno« war nicht eine addierte Aneinanderreihung einzelner Werke, vielmehr bildeten alle Exponate zusammen für den Betrachter ein überraschendes, in den Augen des Künstlers ein genau überlegtes, sinnvolles Beziehungsgeflecht. Enzo Cucchi hatte der Ausstellung zunächst den Titel »Deposito« geben wollen. Später entschied er sich dann für den Titel »Guida al disegno«. »Guida« war in zweifachem Sinn zu verstehen, als Stadtführer wie »Guida di Roma« und als geistiger Führer. »Disegno« war der eigentliche Schlüsselbegriff für die Ausstellung. Er meinte nicht nur bloß Zeichnung, sondern, wie in der älteren italienischen Kunsttheorie, die geistige Grundlage jeglichen künstlerischen Schaffens.

Die Ausstellung umfaßte ihrer Konzeption nach drei ideale Zonen: die »reale Zone«, die »Zone des Territoriums« und die »Zone der Erinnerung«. Unter der »realen Zone« verstand Enzo Cucchi den Bereich seiner eigenen Arbeiten, »Territorium« meinte Lebensort und Existenzraum, die »Zone der Erinnerung« verwies auf die Beziehung zu anderen Künstlern und deren ihm grundsätzlich wichtiges, in der erinnernden Vorstellung gegenwärtiges Werk und die von ihm von Ort zu Ort und durch die Zeit hindurch tradierten künstlerischen Ideen und Haltungen.

Enzo Cucchi formte seine Ausstellung nach einem geistigen Bild zu einer weitausgreifenden spirituellen Figuration, die die Gestalt eines Wagens besaß, der das Leitmotiv der Ausstellung war. Für Enzo Cucchi enthielt der Wagen die Elemente Ort, Raum und Zeit, Grundvoraussetzungen und Grunderfahrungen menschlicher Existenz. Ort, Raum und Zeit wurden in der Ausstellung durch die Werke anderer

Künstler repräsentiert, die nach der Vorstellung Enzo Cucchis innerhalb des Bildes vom Wagen mit Ladefläche, Deichsel und Räder bestimmte Positionen einnahmen. Dieses Bild vom Wagen erschien auch auf einem 1 × 3 m großen Plakat, das Enzo Cucchi als Manifest und geistigen Plan der Ausstellung »Guida al disegno« geschaffen hat.

Wenige Tage vor der Eröffnung hat Enzo Cucchi die Ausstellung mit technischer Hilfe des Museumspersonals aufgebaut und die Plazierung der einzelnen Werke aufs Genaueste bestimmt. Dabei zeigte sich, daß eine Abänderung des Hängekonzeptes für den Mittelraum aus Platzmangel notwendig war, eine Schwierigkeit, die sich aber leicht und ohne Zwang lösen ließ, indem das dritte Gemälde in einem unmittelbar benachbarten, einsehbaren Raum untergebracht wurde. Auch die Höhe der Hängung der einzelnen Bilder bestimmte Enzo Cucchi zentimetergenau. Das Gemälde »Matrimonio del cielo« mußte unterhalb der Decke angebracht werden. Einige Wände wurden bewußt leer gelassen, zugunsten einer konzentrierten Gegenüberstellung von Werken. Auf lange Blickbeziehungen durch die Ausstellungsräume legte Enzo Cucchi besonderen Wert.

Aussehen und Wirkung der Ausstellung konnten zwar vom Ausstellungsveranstalter in der Vorstellung vorausgeahnt, noch nicht aber vor Ort wahrgenommen und erfahren werden. Wir hatten es, da die Werke Enzo Cucchis eigens für die Ausstellung und auf sie hin geschaffen wurden, mit einem Typus von Ausstellung zu tun, der ausgesporchen nichtretrospektiv war. Das Ergebnis stand nicht nur dem Ausstellungsbesucher, sondern auch dem, der die Ausstellung angeregt und veranstaltet hat, eigentlich erst unmittelbar vor der Eröffnung vor Augen. Darin lag ohne Zweifel ein Risiko, darin kann aber auch die Stärke einer solchen Ausstellung liegen, weil sie dem Wesen zeitgenössischer Kunst als eines offenen Prozesses ins Unbekannte hinein genau entspricht. Trotzdem blieb es bemerkenswert, daß der Ausstellungsveranstalter den Eindruck hatte, das Vorstellungsbild, das er sich im voraus von der Ausstellung gemacht hatte, die »Vision«, die ihm vor Augen stand, sei durch die Wirklichkeit erreicht und eingelöst worden.

Das Ziel war eine dichterische Inszenierung, eine spannungsreiche und sehr verschiedenartige Exponate zu einer Einheit zusammenstimmende Installation, ruhig, genau und zur meditativen Wahrnehmung anregend. Dies wurde noch unterstützt durch eine Gleichmäßigkeit vermeidende Beleuchtung: die Raummitte abgedunkelt, wäh-

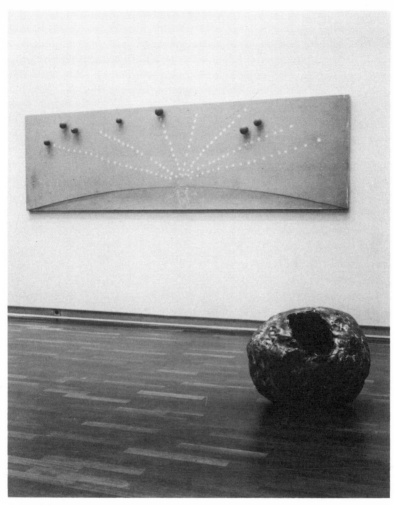

Guida al disegno, Bielefeld 1987

rend sich das Licht auf den Exponaten sammelte. Vielleicht kann eine solche Ausstellungsform – die poetische Inszenierung eines spirituellen Konzeptes – neben anderen Möglichkeiten, eine Ausstellung zu planen und zu repräsentieren, eine Antwort sein, auf Ausstellungen, die zu wenig ausgewählt und zu wenig geordnet sind, weil ihnen eine thematische Mitte fehlt, und die die Rezeptionsfähigkeit des Betrachters allein schon wegen der Fülle der Exponate überfordern, und vielleicht auch eine Antwort auf die stets noch wachsenden Schwierigkeiten, wichtige Leihgaben für Ausstellungen zu erhalten und trotzdem Zufallsbestimmtheit in der Zusammenstellung der Exponate und ein Absinken des Ausstellungsniveaus zu vermeiden.

»Spirituell« meinte: Das Beziehungsgeflecht der gezeigten Werke war nicht äußerlicher, sondern geistiger Art; es machte verwandte Erfahrungen von menschlicher Existenz anschaulich. »Inszenierung« meinte nicht eine auf bloße ästhetische Wirkung zielende Anordnung der Exponate, sondern eine sinnerfüllte, sinnlich überzeugende Plazierung. Der Begriff »poetisch« schließlich meinte dichterisch, und er sollte darauf hinweisen, daß die Zusammenstellung der Exponate nicht auf vordergründige Vergleichbarkeit hin und in pädagogischer Absicht geschah. Das Ziel der Präsentation war vielmehr: eine wirklich überschaubare Auswahl von Werken, bei der jedes gewichtig war und den Betrachter nachdrücklich aufforderte, es als ein einzelnes wie auch in Beziehung zu anderen Werken wahrzunehmen. Das Ziel war auch, einen einzigen, einfachen, stillen, intensiven, konzentrierten, reichen und stimmigen, visuellen und geistigen Zusammenklang zu erzeugen. Der Betrachter sollte gleichermaßen intellektuell wie emotional angesprochen werden. Eine solche Ausstellung ist wenig unterhaltsam, sie sammelt, statt zu zerstreuen. Sie ist bedeutungsvoll. Dadurch, daß ihre Gestalt entschieden vom Künstler bestimmt ist, nicht vom interpretierenden Ausstellungsveranstalter, hat sie den Vorzug, im Hinblick auf den ausstellenden Künstler ganz authentisch zu sein und als erweitertes Werk wiederum als Ganzes die Intentionen dieses Künstlers zu veranschaulichen.

Ulrich Weisner

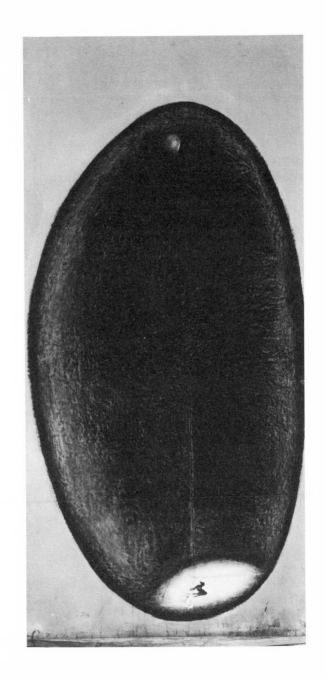

Ohne Titel, 1986

Ohne Titel, 1986

»Guida al disegno«
Staatsgalerie Moderner Kunst, München 1987

Die Ausstellung »Guida al disegno« war ursprünglich durch die spezifische Raumsituation in der Kunsthalle Bielefeld angeregt (s. S. 141), dort allerdings zunächst auf lediglich vier großformatige Arbeiten von Cucchi beschränkt, denen in den Nebenräumen ausgewählte Beispiele von Beuys, Fontana, Hugo, van Gogh, Newman und Pasolini konfrontiert werden sollten. Als Cucchi bei einem Besuch in München die Räume der Staatsgalerie Moderner Kunst sah, beschlossen wir spontan, das Projekt zu übernehmen, freilich ohne die Lawine zu ahnen, die sich dadurch entwickeln würde. Denn das Konzept bestand zu diesem Zeitpunkt nur in seinen Grundzügen und wuchs sich zunehmend aus: aus den vier Bildern wurden schließlich elf großformatige, zum Teil kompliziert zu installierende, gewichtige Arbeiten, und der Katalog verwandelte sich von einem bescheidenen Begleitheft in ein veritables Buch. Bei Vorgesprächen im römischen Atelier des Künstlers gab es zwar Ideenskizzen und Überlegungen dazu, welches Bild welchem künstlerischen Vorbild zugeordnet werden könnte, wie die Arbeiten jedoch konkret aussehen würden, blieb bis auf zwei Ausnahmen dunkel, da sie bis dahin nur in der Vorstellung existierten.

Ob und wie das Ganze technisch funktionieren könnte, war dabei nie ein gewichtiger Diskussionspunkt, es ging stets um die gedankliche Stimmigkeit des Konzeptes und damit auch um die Möglichkeit, einen neuartigen Ausstellungstypus zu schaffen, der dem Künstler die Möglichkeit gibt, seinen Ansatz in seinem geistigen Umfeld darzulegen. Insofern ist der Katalog Erklärung und Ergänzung und in seiner Grundstruktur Teil der gesamten Ausstellungskonzeption.

Obwohl Bielefeld und München auf eine Idee zurückgehen, weitgehend dieselben Exponate enthalten (in München kam als elftes Bild von Cucchi das großformatige »Roma« hinzu, die Hugo-Zeichnungen waren auf zwei Beispiele reduziert) und einen gemeinsamen Katalog haben, sind sie als Installationen dennoch grundverschieden. Was in Bielefeld demonstrative Konfrontation war, wurde in München eher ein Ineinander, bedingt durch die veränderte Raumsituation. War in Bielefeld neben dem Cucchi gewidmeten Hauptraum jedem seiner Vorbilder ein Nebenraum zugeordnet, kombiniert zu stiller Zwiespra-

che mit dem jeweils entsprechenden Cucchi-Bild, so gab es in München lediglich zwei Räume, in denen Cucchi bewußt auf verunklärende Zwischenwände verzichtete. In einem fast quadratischen Oberlichtraum präsentierten sich die vier zentralen Bilder des Künstlers in diagonaler Hängung und fast brutaler Helligkeit. Im Vergleich dazu wirkte der wegen der Empfindlichkeit der Zeichnungen auf eine niedrige Luxzahl eingestellte langgestreckte fensterlose Kastenraum eher sakral. Durch die Verbindung der großformatigen, mit einer durchsichtigen Harzschicht überzogenen Cucchi-Zeichnungen und den Arbeiten der Vorbilder zu einem korrespondierenden Ganzen war es vielleicht eher als in Bielefeld möglich, das von Cucchi gedachte Beziehungsnetz zu erkennen.

Denn ob dieses ohne Zweifel komplizierte und sicher auch in manchen Punkten esoterische Gebäude auf breiter Ebene transportierbar ist, bleibt zumindest fraglich – ein Einwand allerdings, der nicht gegen die Ausstellung spricht, die, wie ich meine, auch aus sich heraus Bestand hat, als ein in sich überzeugendes, geschlossenes »Gesamtkunstwerk«.

Carla Schulz-Hoffmann

Guida al disegno, Staatsgalerie Moderner Kunst, München 1987

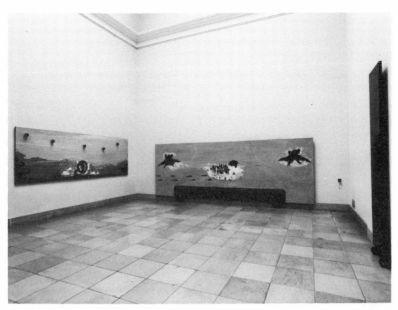

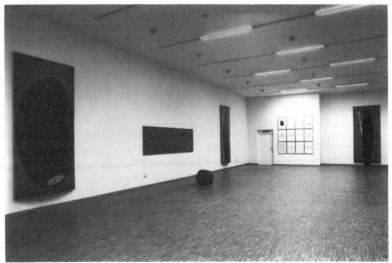

151

Miracolo della neve, 1986

Ohne Titel, 1986

Roma, 1986

154

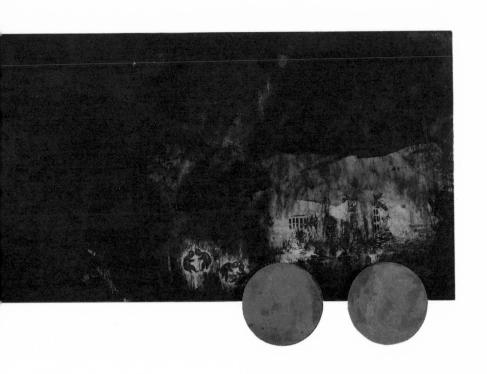

L'ombra vede, 1987

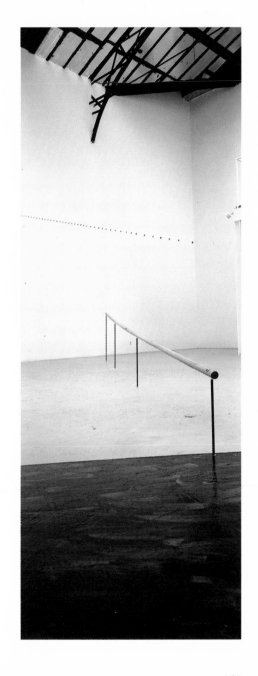

L'ombra vede (Detail)

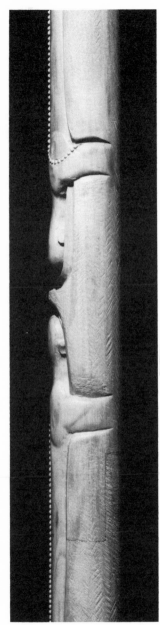

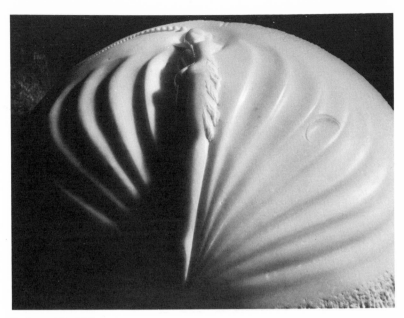

Fontana vista, 1987

Brief einer frontalen Zeichnung

Oh Kriegszeichnung, wie geht's; schlafe auf der Erde, nimm Staub in deine Hände, bin bon bam. Diese Zeichnungen stellen für einen Maler sein Zuhause hoch in den Lüften dar; sie machen ihn zittern vor Angst und Staunen. Das Bild durchrast den Himmel über einer großen Bestie und schlägt mit seiner Hand auf die von der Erde abgehobenen Häuser, wo die Zeichnungen für den Kampf hervorsprudeln. Sie werden jedoch nicht aus Furcht und Angst geboren, sondern aus einem seltsamen Antrieb, das Geheimnisvolle suchend.

All das kann aber nicht mechanisch nach festgeschriebenen Gesetzen sich vollziehen, da nur heroisches Empfinden in einem entscheidenden Augenblick solches bewirken kann; so haben es alle Künstler seit ältesten Zeiten versucht.

Enzo Cucchi 1982

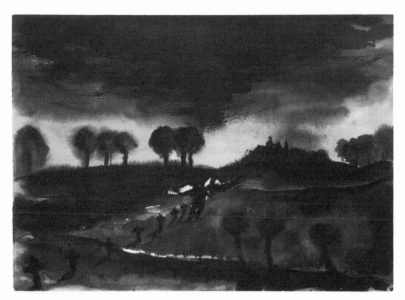

La vita è spaventata, 1983

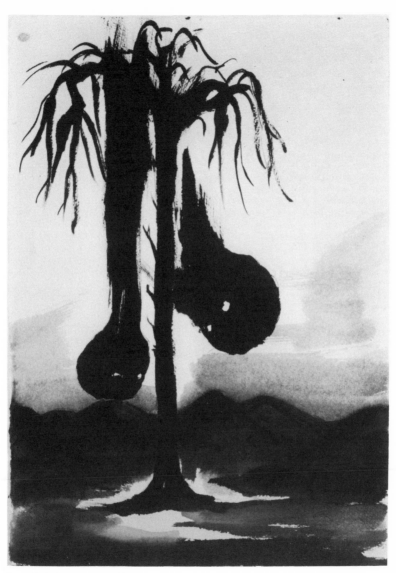

I pensieri vivono ancora, 1983

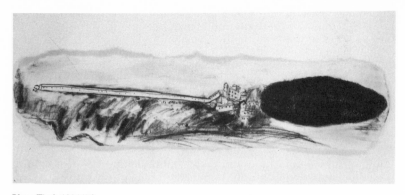

Ohne Titel, 1984/85

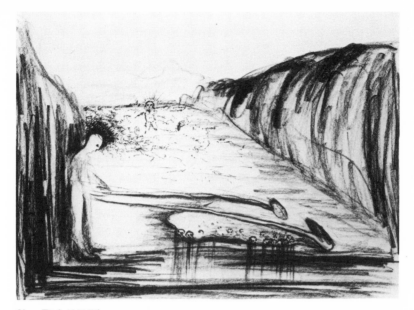

Ohne Titel, 1984/85

169

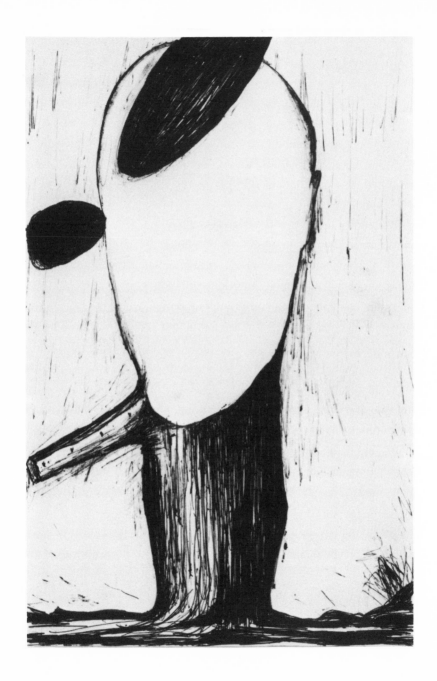

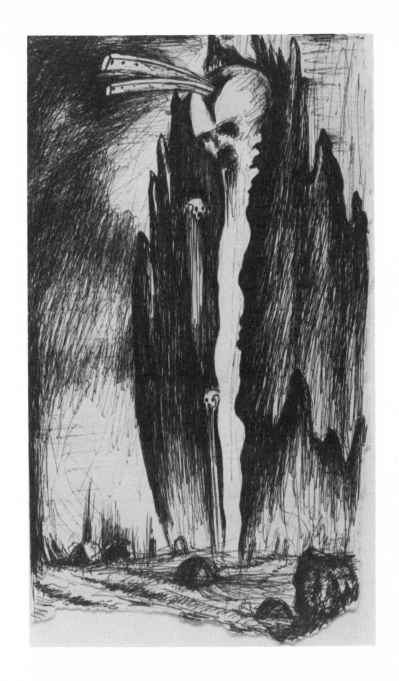

Ohne Titel, 1985

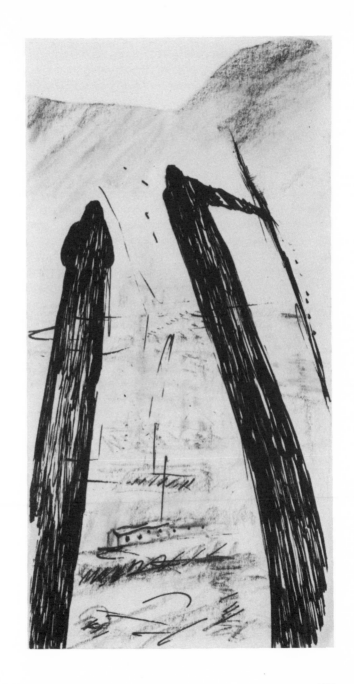

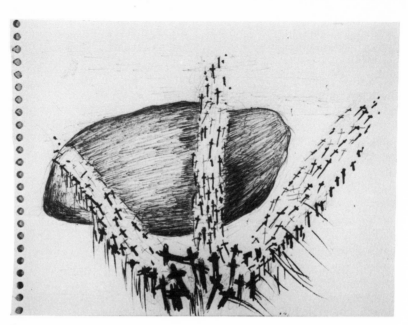

Ohne Titel, 1985

174

Ohne Titel, 1985

176

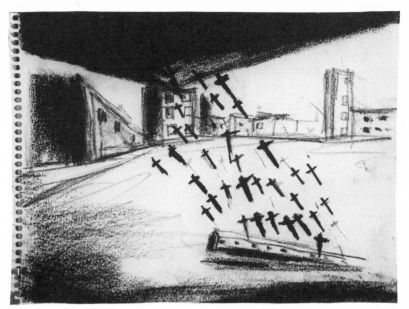

Ohne Titel, 1985

Ohne Titel, 1985

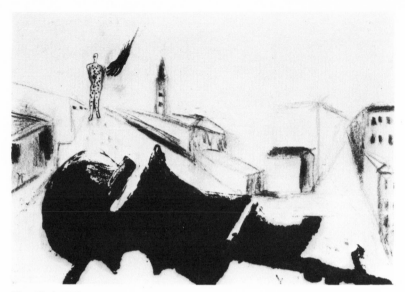

Ohne Titel, 1986

Ohne Titel, 1986

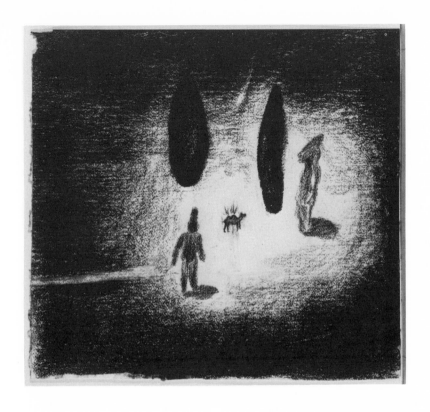

Ohne Titel, 1986

Ohne Titel, 1986

Enzo Cucchi
1950 in Morro d'Alba geboren

Enzo Cucchi
Einzelausstellungen

1977 Mailand (Galleria Luigi De Ambrogi) »Montesicuro Cucchi
 Enzo giù«
 Rom (Incontri Internazionali d'Arte, Palazzo Taverna) »Ritratto
 di casa«

1978 Rom (Galleria Giuliana De Crescenzo) »Mare Mediterraneo«*

1979 Rom (Galleria Giuliana De Crescenzo) »Alla lontana alla fran-
 cese«
 Bologna (Galleria Mario Diacono) »La cavalla azzurra«*
 Modena (Galleria d'Arte Contemporanea Emilio Mazzoli) »La
 pianura bussa«
 Turin (Galleria Tucci Russo) »Sul marciapiede, durante la festa
 dei cani«

1980 Rom (Galleria dell'Oca) »Uomini con una donna al tavolo«
 Köln (Galerie Paul Maenz) »5 monti sono santi«

1981 Modena (Galleria d'Arte Contemporanea Emilio Mazzoli)
 »Diciannove Disegni«*
 New York (Sperone Westwater Fischer)
 Zürich (Galerie Bruno Bischofberger) »Enzo Cucchi«
 Rom (Galleria Mario Diacono) »Enzo Cucchi«*
 Rom (Gian Enzo Sperone) »Enzo Cucchi«
 Köln (Galerie Paul Maenz) »Enzo Cucchi: Viaggio delle lune«*
 Übernommen von Art & Project, Amsterdam, 1981/82

1982 Zürich (Kunsthaus Zürich) »Enzo Cucchi: Zeichnungen«*
 Übernommen vom Groninger Museum, Groningen, 1982.
 Essen (Museum Folkwang) »Enzo Cucchi: Un'immagine
 oscura«*
 Macerata (Galleria Monti)

1983 New York (Sperone Westwater) »Enzo Cucchi«

Zürich (Galerie Bruno Bischofberger) »La città delle mostre«
München (Galerie Schellmann & Klüser) »Enzo Cucchi«*
Amsterdam (Stedelijk Museum) »Enzo Cucchi: Giulio Cesare
Roma«*
Übernommen von der Kunsthalle Basel, 1984
Rom (Galleria Anna d'Ascanio)
St. Gallen (Galerie Buchmann) »Cucchi«*

1984 Tokio (Akira Ikeda Gallery) »Enzo Cucchi: New Works«*
London (Anthony D'Offay Gallery) »Enzo Cucchi: Italia«*
Boston (The Institute of Contemporary Art) »Enzo Cucchi«*
New York (Mary Boone/Michael Werner Gallery) »Enzo
Cucchi: Vitebsk/Harar«*
New York (Sperone Westwater) »Enzo Cucchi: Vitebsk/Harar«*
Rom (Galleria Mario Diacono) »Enzo Cucchi: Tetto«*
Venedig (SIMA)

1985 München (Galerie Bernd Klüser) »Enzo Cucchi«*
Paris (Galerie Daniel Templon) »Enzo Cucchi: Arthur Rimbaud
au Harar«*
Düsseldorf (Kunstmuseum) »Disegni vivono nella paura della
terra – Zeichnungen leben in der Angst vor der Erde«*
Rom (Incontri Internazionali d'Arte) »Solchi d'Europa«
München (Galerie Bernd Klüser) »Solchi d'Europa 1985«*
Madrid (Fundación Caja de Pensiones) »Enzo Cucchi«*
Übernommen vom Musée d'Art Contemporain, Bordeaux,
1986*
Pesaro (Galleria Franca Mancini) »Disegni per Solchi
d'Europa«
Humlebaek (Louisiana Museum of Modern Art) »Enzo Cucchi«

1986 New York (The Solomon R. Guggenheim Museum) »Enzo
Cucchi«*
Paris (Centre Georges Pompidou, Musée National d'Art
Moderne) »Enzo Cucchi«*
Rom (Gian Enzo Sperone) »Enzo Cucchi: Roma«*

1987 Bielefeld (Kunsthalle) »Enzo Cucchi: Guida al disegno«*
Übernommen von der Staatsgalerie Moderner Kunst,

München, 1987.
Paris (Galerie Crousel-Houssenot) »L'ombra vede«*
Modena (Galleria d'Arte Contemporanea Emilio Mazzoli)
»Fontana vista«*
München (Galerie Bernd Klüser) »Enzo Cucchi«
München (Städtische Galerie im Lenbachhaus) »Enzo Cucchi:
Testa«*
Übernommen von The Fruitmarket Gallery, Edinburgh und
vom Musée de la Ville, Nizza

Gruppenausstellungen

1979 Modena (Galleria Municipale) »Associazione, dissociazione,
dissenzione dell'arte: l'estetico e il selvaggio«
Rom (Pallazo delle Esposizioni) »Le alternative del nuovo«
Stuttgart (Kunstausstellungen Gutenbergstraße) »Europa 79«*
São Paulo (Museu de Arte Moderna) »15. Bienal Internacional
de São Paulo«*
Genazzano (Castello Colonna) »La stanze«*
Acireale (Palazzo di Città) »Opere fatte ad arte«*
Mailand (Galleria Artra) »Labirinto«
Paris (Galerie Yvon Lambert) »Parigi: o cara«
Modena (Galleria d'Arte Contemporanea Emilio Mazzoli)
»Tre o quattro artisti secchi«*

1980 Bonn (Bonner Kunstverein) »Die enthauptete Hand –
100 Zeichnungen aus Italien«*
Übernommen von der Städtischen Galerie Wolfsburg, 1980 und
vom Groninger Museum, Groningen, 1980.
Genua (Francesco Masnata) »Sandro Chia, Francesco Cle-
mente, Enzo Cucchi, Nicola De Maria, Mimmo Paladíno«
Turin (Gian Enzo Sperone) »Chia, Cucchi, Merz, Calzolari«
Basel (Kunsthalle) »7 junge Künstler aus Italien: Sandro Chia,
Francesco Clemente, Enzo Cucchi, Nicola De Maria, Luigí
Ontani, Mimmo Paladino, Ernesto Tatafiore«.*
Übernommen vom Museum Folkwang, Essen, 1980 und Stede-
lijk Museum, Amsterdam, 1980/81.
Rom (Gian Enzo Sperone)
Venedig (La Biennale di Venezia) »Aperto '80, L'arte negli' anni

186

settanta; Experience at Bordeaux«*
Paris (Musée d'Art Moderne de la Ville de Paris) »XI. Biennale
de Paris«*
Übernommen vom Sara Hildenin Taidemuseo, Tampere, 1981.
New York (Sperone Westwater Fischer) »Sandro Chia, Fran-
cesco Clemente, Enzo Cucchi«
Acireale (Palazzo di Città) »Genius Loci«*
Turin (Gian Enzo Sperone)
Paris (Galerie Daniel Templon) »La transavantgarde Italienne:
Sandro Chia, Francesco Clemente, Enzo Cucchi, Nicola De
Maria, Mimmo Paladino«
Rom (Galleria AAVV)
Ravenna (Loggetta Lombardesca) »Italiana: nuova immagine«

1981 New York (The Museum of Modern Art) »Recent Acquisitions:
Drawings«*
Köln (Museen der Stadt Köln) »Westkunst – Heute«
New York (Sperone Westwater Fischer) »Sandro Chia, Fran-
cesco Clemente, Enzo Cucchi, Carlo Mariani, Malcolm Morley,
David Salle, Julian Schnabel«
Los Angeles (Bernard Jacobson Ltd.) »New York by Chia,
Cucchi, Disler, Penck«
Princeton, New Jersey (The Squibb Gallery) »Aspects of Post-
Modernism«*
Modena (Galleria d'Arte Contemporanea Emilio Mazzoli)
»Tesoro«*
Turin (Gian Enzo Sperone)
Pistoia (Studio La Torre) »la memoria, l'inconscio«*

1982 Boston (Harcus Krakow Gallery) »Contemporary Figurative
Prints«
Modena (Galleria Civica del Commune di Modena) »Trans-
avanguardia: Italia/America«*
New York (The Solomon R. Guggenheim Museum) »Italian Art
Now: An American Perspective«*
Sydney (Art Gallery of New South Wales) »The 4th Biennale of
Sydney: Vision of Disbelief«*
Amsterdam (Stedelijk Museum) »'60 '80: Attitudes Concepts
Images«*

Modena (Galleria Civica del Commune di Modena) »Forma senza forma«*
Übernommen von Palazzo Lanfranchi, Pisa, 1982.
New York (Marlborough Gallery) »The Pressure to Paint«*
Kassel (Museum Fridericianum) »Documenta 7«*
Düsseldorf (Städtische Kunsthalle) »Bilder sind nicht verboten«*
Modena (Galleria d'Arte Contemporanea Emilio Mazzoli) »Sandro Chia/Enzo Cucchi – Scultura Andata/Scultura Storna«*
Berlin (Martin-Gropius-Bau) »Zeitgeist: Internationale Kunstausstellung Berlin 1982«*
Zwevegem-Otegam (Deweer Art Gallery) »Grafiek 82«
Baltimore (Meyerhoff Gallery, College of Art, Maryland Institute) »Drawing: An Exploration of Line«
New York (Sperone Westwater Fischer) »Chia, Cucchi, Lichtenstein, Twombly«
New York (Rosa Esman Gallery) »Selected Works by Sandro Chia, Francesco Clemente, Enzo Cucchi, Jean-Michel Basquiat and Anselm Kiefer«
Saint-Etienne (Musée d'Art et d'Industrie) »Mythe, Drame, Tragédie«*
Rom (Mura Aureliane) »Avanguardia Transavanguardia 68, 77«
Groningen (Groninger Museum) »Kunst nu / Kunst unserer Zeit«*
Übernommen von der Kunsthalle Wilhelmshaven
Turin (Galleria Giorgio Persano)
Rom (Giulana De Crescenzo)

1983 Madrid (Fundación Caja de Pensiones) »Italia: La Transavanguardia«*
Bielefeld (Kunsthalle) »Sandro Chia, Francesco Clemente, Enzo Cucchi: Bilder«*
Übernommen vom Louisiana Museum of Modern Art, Humlebaek
Tampa (University of South Florida Art Gallery) »Artists from Sperone Westwater Fischer Inc.«*
London (Nigel Greenwood Gallery) »Peter Blum Edition«
New York (Monique Knowlton) »Intoxication«

Venedig (Chiesa di San Samuele) »Artisti italiani contemporanei 1950–83«*
New York (The Solomon R. Guggenheim Museum) »Recent European Painting«
Fiesole (Palazzina Mangani) »Il grande disegno«*
Rom (Villa Medici) »Nell' Arte: Artisti italiani e francesi a Villa Medici«*
London (The Tate Gallery) »New Art«*
Hamburg (Galerie Vera Munro) »Sandro Chia / Enzo Cucchi / Nicola De Maria«
Stockholm (Galerie Boibrino) »Det Italienska Transavangardet«*
Selb (Rosenthal-Feierabendhaus) »Sandro Chia, Enzo Cucchi, Francesco Clemente, A. R. Penck«
Basel (Galerie Beyeler) »Expressive Malerei nach Picasso«*
New York (Blum Helman) »Enzo Cucchi – Robert Rauschenberg – Donald Sultan«
New York (Sperone Westwater)
Rom (Galleria Anna d'Ascanio)
Zürich (Galerie Bruno Bischofberger), 2 Ausstellungen
Bonn (Bonner Kunstverein) »Concetto-Imago: Generationswechsel in Italien«*
Genf (Cabinet des Estampes, Musée d'Art et d'Histoire) »L'Italie & L'Allemagne: Nouvelles sensibilités, nouveaux marchés«*
Syrakus (Centro d'Arte Contemporanea) »Opere su carta«
Paris (Galerie Chantal Crousel)
Wien (Galerie Hummel) »Expressiver Pathos«
New York (The International Running Center) »Marathon '83«
Zürich (Kunsthaus Zürich) »Bildung der Angst und der Bedrohung: Neuerwerbungen aus den 80er Jahren«
Malmö (Galerie Leger)
Modena (Galleria d'Arte Contemporanea Emilio Mazzoli), 2 Ausstellungen
Gibellina (Museo Civico d'Arte Contemporanea) »Tema Celeste«
Cleveland (The New Gallery of Contemporary Art) »New Italian Art«
Houston (Sakowitz) »Sakowitz Festival of Italian Design«

1984 Nagoya (Akira Ikeda Gallery) »Painting Now«*
New York (Sidney Janis Gallery) »Modern Expressionists (German, American, Italian)«*
New York (Sperone Westwater) »Drawings«
Stockholm (Stockholm Art Fair) »Det Italienska Transavantgardet«*
München (Städtische Galerie im Lenbachhaus) »Der Traum des Orpheus«*
Montreal (Musée d'Art Contemporain) »Via New York«*
New York (The Museum of Modern Art) »An International Survey of Recent Painting and Sculpture«*
Basel (Merian-Park) »Skulptur im 20. Jahrhundert«*
San Francisco (San Francisco Museum of Modern Art) »The Human Condition. The SFMMA Biennial III«*
Chicago (The Chicago Public Library Cultural Center) »Contemporary Italian Masters«*
Dublin (The Guinness Hop Store, St. James' Gate) »ROSC '84: the poetry of vision«*
Malmö (Galeri Wallner) »Enzo Cucchi, Jonathan Borofsky, Paco Knöller, James Brown Nino Langobardi, Jean-Charles Blais and Max Book«
San Francisco (Eaton/Shoen) »Selections Peter Blum Edition«
New York (Sperone Westwater)
Washington, D. C. (Hirshhorn Museum and Sculpture Garden, Smithsonian Institution) »Content: A Contemporary Focus, 1974–84«*

1984 München (Galerie Schellmann & Klüser) »Arbeiten zu Skulpturen«
Zwevegem-Otegem (Deweer Art Gallery) »Works on Paper«
Kitakyushu (Municipal Museum of Art) »Painting Now«*
Amsterdam (Stedelijk Museum) »La Grande Parade«*
Turin (Castello di Rivoli) »Arte Contemporanea«
Venedig (L'Accademia Foundation) »Quartetto«*
Paris (Antiope-France) »Opere su carta«
Berlin (Silvia Menzel) »Portraits«
Stockholm (Galerie Ressle)
Neapel (Villa Campolieto) »Terrae Motus«*

1985 Toronto (Art Gallery of Ontario) »The European Iceberg: Creativity in Germany and Italy Today«*
Paris (Grande Halle du Parc de la Villette) »La Nouvelle Biennale de Paris«*
Seattle (Seattle Art Museum) »States of War«*
Chicago (Museum of Contemporary Art) »Selections from the William J. Hokin Collection«*
New York (Lorence-Monk Gallery) »Peter Blum Editions«
London (Nicola Jacobs Gallery) »Horses in Twentieth Century Art«*
Basel (Kunsthalle) »Von Twombly bis Clemente: Ausgewählte Werke einer Privatsammlung, Selected Works from a Private Collection«*
New York (Sperone Westwater)
Groningen (Groninger Museum) »Peter Blum Edition New York – II«*
Washington, D.C. (Hirshhorn Museum and Sculpture Garden, Smithsonian Institution) »A New Romanticism: Sixteen Artists from Italy«*
Baden-Baden (Staatliche Kunsthalle) »Räume heutiger Zeichnung: Werke aus dem Basler Kupferstichkabinett«*
Übernommen vom Tel Aviv Museum, 1986.
Zwevegem-Otegem (Deweer Art Gallery) »Ouverture – New Spaces«*
Pittsburgh (Museum of Art, Carnegie Institute) »1985 Carnegie International«*
New York (Luhring, Augustine & Hodes Gallery) »Rembrandt's Children«
Omaha (Joslyn Art Museum) »New Art of Italy«.
Übernommen vom Dade County Center for the Fine Arts, Miami, 1986.
New York (Barbara Toll Fine Arts) »Drawings«
New York (Rosa Esman Gallery) »Collectors' Choice«
Lissabon (Gulbenkian Foundation) »DIALOG«
Tübingen (Kunsthalle) »7000 Eichen«*
Nizza (Ministère de la Culture, Centre National d'Art Contemporain) »L'Italy aujourd'hui / Italia Oggi«
Köln (Galerie Rudolf Zwirner) »S. Chia, F. Clemente, E. Cucchi – Holzschnitte, Lithographien, Radierung«

São Paulo (Museu de Arte Moderna) »18. Bienal Internacional de São Paulo«*
Tokio (National Museum of Modern Art)

1986 Paris (Adrien Maeght)*
 Cambridge (Kettle's Yard Gallery) »A Labyrinth of Dreams«
 London (Anthony D'Offay Gallery) »Gallery Artists«
 New York (Barbara Mathes Gallery) »The Art of Drawing«
 London (Nigel Greenwood Gallery) »Peter Blum Edition II«
 Basel (Kunsthalle) »Joseph Beuys – Enzo Cucchi – Anselm
 Kiefer – Jannis Kounellis«*
 Pesaro (Galleria di Franca Mancini) »Eliseo Mattiacci, Enzo
 Cucchi«*

1987 Kassel, documenta 8*

Ausstellungskataloge sind mit * gekennzeichnet. Darüber hinaus finden sich ausführliche Bibliographien in den Katalogen: »Enzo Cucchi: New Works« (Tokio, 1984) und Diane Waldman: »Enzo Cucchi« (New York, 1986).

Abbildungsnachweis

64 Giulio Cesare Roma, Kunsthalle Basel, 1984
vorne: La fioritura dei gallineri, 1983
(Die Blüte der Hähne)
Öl auf Leinwand, 280×360 cm
Stedelijk Museum Amsterdam
hinten: Più vicino agli Dei, 1983 (vgl. S. 67)
Foto: Neukom

65 Giulio Cesare Roma, Kunsthalle Basel, 1984
vorne: I disegni vivono nella paura della terra, 1983
(Die Zeichnungen leben in der Angst vor der Erde)
Öl auf Kunststoff und Baumstamm,
∅ 340 cm, Höhe 200 cm
links: Grande disegno della terra, 1983
(vgl. S. 62/63)
hinten: Bisogna togliere i grandi dipinti dal paesaggio, 1983 (vgl. S. 82)
Foto: Neukom

67 Più vicino agli Dei, 1983
(Den Göttern nahe)
Öl auf Leinwand, 280×360 cm
Courtesy Gian Enzo Sperone, Rom

68 Succede ai pianoforti di fiamme nere, 1983
(Das passiert Klavieren mit schwarzen Flammen)
Öl auf Leinwand, 207×291 cm
Sammlung Bruno Bischofberger, Küsnacht/Zürich

69 Un quadro che sfiora il mare, 1983
(Ein Bild, welches das Meer streichelt)
Öl auf Leinwand, 199×290 cm
Anthony d'Offay Gallery, London

70 I giorni devono essere stesi per terra, 1983
(Die Tage sollten auf Erden liegen)
Öl auf Leinwand und Metall, 2teilig,
100×600×120 cm
Museum of Modern Art, New York

73 Sono tornate a fiorire le viole, 1983
(Die Veilchen blühen wieder)
Mischtechnik, Holz, Neon, 310×240 cm
Sammlung Tsurukame Corporation, Nagoya
Courtesy Bernd Klüser, München

75 Il sentiero di un albero antico, 1983/84
(Das Gefühl eines alten Baumes)
Öl und Mischtechnik auf Leinwand, 310×205 cm
Akira Ikeda Gallery, Nagoya-Tokyo

76 Alla lontana alla francese, Galleria Giuliana de
Crescenzo, Rom 1978

78 Sandro Chia und Enzo Cucchi, Scultura andata/
scultura storna, 1982
Bronze, Höhe: 220 cm

81 Giovane artista che tocca la scultura, 1982
(Junger Künstler, der die Skulptur berührt)
In Publikation zu »scultura andata/scultura storna«,
ed. Mazzoli, Modena 1982, S. 63

82 Bisogna togliere i grandi dipinti dal paesaggio, 1983
(Man muß große Gemälde der Landschaft entreißen)
Mischtechnik, 310×330×129 cm
Courtesy Luhring, Augustin und Hodes Gallery,
New York
Foto: Zindman/Fremont

84–86 Ohne Titel, 1985
Bronze, 1250×400×400 cm
Emanuel-Hoffmann-Stiftung
Merianpark, Basel
Courtesy Galerie Bernd Klüser, München
Fotos: Verena Klüser

87 Ohne Titel, 1984
Tinte auf Kartonpapier, 16×24 cm
Sammlung Bernd und Verena Klüser, München

89 Ohne Titel, 1985
(34 disegni cantano, Nr. II 16)
Kugelschreiber auf Papier, 11,5×17,5 cm
Privatsammlung München

93 Ohne Titel, 1985
Bronze, 120×200×1000 cm
Sammlung Lousiana Museum of Modern Art,
Humlebaek, Dänemark
Courtesy Galerie Bernd Klüser, München

94 Esserini, 1984
Bronze, je 80 cm; vgl. S. 107, Anm. 14

143 Guida al disegno, 1987
 Plakat der Ausstellung in Bielefeld und München
 Siebdruck auf Kunststoffolie, 100×300 cm,
 Auflage: 99; Galerie Bernd Klüser, München
145 Ohne Titel, 1986
 (Guida al disegno)
 Mischtechnik auf Papier, auf Holz, Kunstharz,
 97,5×339,5 cm
 Marlboro Fine Arts, London–New York;
 Lucio Fontana, Natura, 1959/60
 (Bronze, ∅ ca. 85 cm)
 Galerie Karsten Greve, Köln
 Ausstellung in der Kunsthalle Bielefeld, 1987
147 Ohne Titel, 1986
 Mischtechnik auf Papier und Holz, Kunstharz,
 315×148,5 cm
 Privatbesitz
148 Ohne Titel, 1986
 Mischtechnik auf Papier und Holz, Kunstharz, Eisen
 Privatbesitz
152 Miracolo della neve, 1986
 (Schneewunder)
 Öl auf Leinwand, Holzkugeln, 170,5×500 cm
 Galerie Bernd Klüser, München
153 Ohne Titel, 1986
 Mischtechnik auf Papier und Holz, Kunstharz
 351×57 cm
 Galerie Bruno Bischofberger, Küsnacht/Zürich
154/155 Roma, 1986
 Mischtechnik auf Papier und Holz, Kunstharz, Eisen,
 140,5×521 cm
 Galerie Bernd Klüser, München
157/158 L'ombra vede, 1987; vgl. S. 101
 Fotos: Courtesy Galerie Croussel-Hussenot, Paris
160–163 Fontana vista, 1987
 Carrara-Marmor, ∅ ca. 60 cm
 Installation: Galleria d'Arte Contemporanea
 Emilio Mazzoli, Modena, 1987
 Foto: Vincenzo Pirozzi

166 La vita è spaventata, 1983
(Verschrecktes Leben)
Wasserfarbe und Tusche auf Papier, 23×33 cm
Sammlung Bernd und Verena Klüser, München
Foto: Philipp Schönborn
167 I pensieri vivono ancora, 1983
(Die Gedanken leben noch)
Wasserfarben und Tusche auf Papier, 33×23 cm
Sammlung Bernd und Verena Klüser, München
Foto: Philipp Schönborn
168 Ohne Titel, 1984/85
(34 disegni cantano, Nr. I, 2)
Bleistift und Kohle auf gerissenem Papier,
10×42,8 cm
Kunstmuseum Düsseldorf
169 Ohne Titel, 1984/85
(34 disegni cantano, Nr. I, 14)
Bleistift und Tusche auf Papier, 23,4×31,9 cm
Sammlung Bernd und Verena Klüser, München
170 Ohne Titel, 1985
(34 disegni cantano, Nr. II, 9)
Kugelschreiber auf Papier, 17,5×11,5 cm
Jean-Christophe Ammann, Basel
171 Vitebsk-Harar, 1984
Tusche auf Papier, 24×14 cm
Sammlung Joshua Mack, Byram, Connecticut
Foto: Dorothy Zeidman
173 Ohne Titel, 1985
(Solchi d'Europa, S. 59)
Kugelschreiber auf Papier, 18,5×9,5 cm
Sammlung Bernd und Verena Klüser, München
174 Ohne Titel, 1985
Schwarze Tusche auf Papier, 12×15,5 cm
Courtesy Anthony d'Offay Gallery, London
Foto: Javier Campano.
175 Ohne Titel, 1985
Schwarze Kreide auf Papier, 15×23,6 cm
Courtesy Anthony d'Offay Gallery, London
Foto: Javier Campano.